New Power of
Design in China

中国设计新力量

石增泉　郑建鹏　著

化学工业出版社

·北京·

图书在版编目（CIP）数据

中国设计新力量/石增泉，郑建鹏著．—北京：化学工业出版社，2017.9
 ISBN 978-7-122-30390-5

Ⅰ．①中… Ⅱ．①石… ②郑… Ⅲ．①艺术-设计-研究-中国 Ⅳ．①J06

中国版本图书馆CIP数据核字（2017）第191192号

责任编辑：李彦玲　　　　　　　　　　　　文字编辑：姚　烨
责任校对：宋　夏　　　　　　　　　　　　装帧设计：史利平

出版发行：化学工业出版社（北京市东城区青年湖南街13号　邮政编码100011）
印　　装：北京新华印刷有限公司
710mm×1000mm　1/16　印张12½　字数300千字　2017年10月北京第1版第1次印刷

购书咨询：010-64518888（传真：010-64519686）　售后服务：010-64518899
网　　址：http://www.cip.com.cn
凡购买本书，如有缺损质量问题，本社销售中心负责调换。

定　价：45.00元　　　　　　　　　　　　　　　　　　版权所有　违者必究

前言

在世界艺术设计的历史长河里，有两场著名的艺术革新运动发生在20世纪。一场是发轫于20世纪之初的现代主义艺术运动，以立体主义、未来主义、达达主义为代表的现代艺术运动开启了设计界对于机器、大工业以及未来的积极探索，其影响之深远，意义之重大有目共睹；另一场则是20世纪60年代成熟兴盛起来的所谓后现代主义艺术运动，诸如波普艺术、解构主义、混沌主义等皆是这一艺术思潮的具体表现，经历了二十来年的发展后，这场运动偃旗息鼓，成为边缘。对于这两场艺术运动，世人的价值评价或许高低不同，但对某个历史节点来说二者都具备的开创精神却是同样值得赞许和纪念的，前者改变了欧洲绘画艺术延续几个世纪的写实特性，后者则对形式化了的国际主义设计风格发出变革的呼声。

继承与发扬是艺术与设计的文脉所在，开拓与创新则是艺术与设计的永恒主题，这对看似矛盾的范畴，其实在艺术与设计的历史中无处不在，相互纠葛，并共同存在于每一名设计师的成长历程之中。一个设计师的成长过程充满了继承传统与挑战权威的冲突——基于过去又面向未来、汲取历史又标榜创新。有着上百年现代设计发展史的西方如此，融入现代设计观念仅仅几十年的中国也是如此。中国当代设计师如何迅速而独立的成长？如何处理强大的历史积淀与诱人的创新未来？带着这些问题，自2013年开始，我们组织了一个由高校教授、设计专业研究生、行业设计师以及出版从业人员构成的研究团队，对中国当代设计师成长过程中的诸多问题进行观察、记录和探究，以期寻找到中国当代新锐设计师的成长心路。四年来我们追踪采访了几十位中国当代年轻设计师，并以文字、声音、影像等方式记录他们的成长历程、设计作品以及新锐观念等。在此期间，我们通过发表文章、举办论坛、创办沙龙、邀请讲座、出版图书等方式向社会大众、设计专业学生、相关产业推介这些新锐设计师，向所有关心和热爱中国设计的人们展示中国当代设计的新锐力量。在这本书里我们记录了数十位活跃在国内外设计一线的中国籍新锐设计师。

本书的出版要感谢本书所编选的诸位设计师，是诸位的精彩设计人生让我们对中国当代设计充满信心和期待。当然，我们还要很虔诚地感谢拿到这本书的每一位读者，有了你们的关注和努力，中国设计的明天定会更加美好。

作者
2017年6月2日

目录

李少波

设计是一种修行 / 1

潘婕

闯荡纽约的中国时尚客 / 15

陈楠

以文字向传统与时尚致敬 / 27

王歌风

讲述这个时代的设计寓言 / 41

王绍强

做亚洲最好的设计交流传播平台 / 55

王子源

既古且新的设计理想 / 69

吴帆

"非典型"平面设计师 / 83

吴伟

展示设计师角色的多样可能 / 111

向帆

看见看不见 / 135

许力

设计修远,吾将上下求索 / 147

彦风

永远做一名初学者 / 161

赵学亦

以"万变应不变"的艺术家型设计师 / 175

李少波

设计是一种修行

中央美术学院设计学博士，平面设计师

湖南师范大学美术学院副院长，湖南设计艺术家协会视觉传达艺委会主任，北京大学中国文字设计与研究中心学术委员，中央美院中国文字艺术研究中心研究员及硕博士学位论文评审专家，广州美术学院客座教授，方正字库和华文字库设计顾问，湖南省青年联合会第十届常委委员

获奖情况：

中国设计艺术大展全场大奖

日本Morisawa国际字体设计评审委员奖

欧洲Sappi&Hannoart年度形象国际竞标第一名

奥运会青岛帆船竞赛海报银奖

Best of the Best国际品牌标志竞赛第三名

北京国际商标双年展评审奖

世界设计大会中国设计工作坊成就奖

1

以"杂"起家的设计师

李少波现在是湖南师范大学美术学院的副院长,他其实是湖师大的"老人"了。1990年他进入湖南师大美术学院读设计专业的本科,那时他们在学校里学得很杂,国画、油画、版画、书法、雕塑等课程都学了,只有很少的工艺美术课程,到四年级在大家强烈要求下,学校特许分出一个工艺班,在四年级多上了一点设计课程。李少波说当时大家一肚子意见,觉得选错了学校,一点都不专业。现在看起来,他却真真切切地觉得自己从这样的课程体系受益匪浅,比进入一个专业院校要好得多。这些看似无关的课程恰恰提供了最重要的专业基础,基础打得非常宽泛和深厚。后来有段时间李少波在深圳的一家公司里做设计,有一回碰到做吉祥物,设计专业的人画不出的人物动态,而他却很容易就完成了。李少波感慨地说:"现在学校太专于某个方向,对学生反倒会有很多限制,分专业太早更是如此。"

有了自己的亲身经历,李少波就对设计教育有了一些感触,他说我们过于强调学校与社会的对接了,希望学生一出校园就成为一个成熟的设计师,把学校教育设置为技术教育,降低大学人才的标准,其实是急功近利了。在这种模式下,学生也许很快就能适应社会,但很难成为具有后续力和开拓性的人才。

李少波读大学时比较活跃,参加竞标、接业务、办展览、搞兼职,做了不少事。后来做了老师教了几年书,中间又去了深圳做了一段时间设计。再后来到丹麦设计学院做访问学者,跟听了些课程,也开设了课程。在那里李少波发现他们的课程难度设置并不高,课堂上注重学生兴趣与思考习惯的养成,作业质量也并不高,但原创程度要高很多,而我们的学生习惯抄袭和模仿,作业拿出来感觉似乎很成熟,这其实很大程度上是自欺欺人。

专注字体研究

说起目前的工作状态,李少波认为自己教师和设计师两种工作角色相互影响,有负面,也有正面。负面主要就是时间上的冲突,正面的是两种工作之间形成了良好的互动。以设计师身份积累的实践为教学提供了最真切的内容,而教学工作对设计也有很大帮助,譬如与学生的交流中也能从他们身上学到东西,教学中接触到的理论对于设计实践也有很好的指导作用。

前两年李少波创办了DRDC(达瑞设计研究中心),这是一个兼顾学术与商业的机构,主要工作分为两块,一是以字体设计为核心的科研项目,目前在研的包含国家项目《中国汉字字体设计演进》,教育部项目《中国教科书字体设计研究》,与方正合作的《俊黑体字库》等;另一块主要是商业项目,

社会的正义

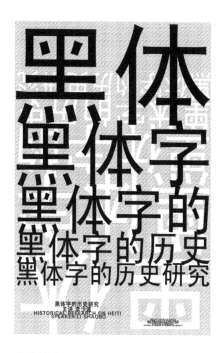
湖大讲座

有社会上的也有政府委托的。

俊黑体是李少波和他的团队在字体研发领域的一个重要项目。它最早是他们为国家大剧院设计的一套导视字体,李少波希望用形式上的极简来凸显其导视的功能,极简并不等于零设计,相反,越简单要求反倒越高,删繁化简之后的每个细节裸露出来,有什么问题一下就暴露了。后来,这款字体被放在印刷和屏幕媒介平台上重新进行了细节上的改良设计,使得它的应用范畴扩大了一些。与传统黑体字的笔画相比,李少波强化了整套字的系统性、规范性。在笔画细节上剔除了不必要的装饰,减少了笔画的曲线特点,使得字形挺拔硬朗。

对传统文化的偏爱

说到自己的成长,李少波说父亲对自己的影响很大,父亲所创设的环境更是让李少波获益良多。父亲字写得很好,也许有点遗传,李少波也很喜欢书法。他记得小时候家里挂了些印刷品字画,其中一幅郑板桥的竹子的印刷品大画,旁边写了"删繁就简三秋树,领异标新二月花"的字,那字与郑板桥画的竹子很像,琢磨着就觉得很有意思。李少波家里还有毛泽东写的《满江红》,他看了半天才认出其中一些字,什么"苍蝇碰

俊黑字体——高山流水海报

壁,嗡嗡叫",当时也不知道怎么欣赏,只觉得能认出来就是会欣赏,所以没觉得书法很难学。初中美术竞赛,李少波先就挑了书法应战,就是照着满江红的感觉把字写得一会儿大一会儿小。李少波喜欢书法,但并不局限于某种体,是泛泛的喜欢,所以入帖快,出帖也快,不像书法家那样的专业。不过,他倒觉得这样对做字体设计而言挺好,避免做的东西都是类似的。

李少波最近看到徐冰的《背后的故事》很是喜欢,他觉得这种用解构和重构的手法将生活中随处可见的废弃物重新利用,通过光影效果巧妙处理成中国传统山水画,让人在感受画卷之美的同时转念又发人深省。徐冰的许多作品兼具了设计的特点,利用设计的方法传递一种微妙的不可言传的艺术感觉。李少波喜欢的另一位设计师是王序,王序的作品与理念给了李少波很多启示。李少波说自己十分喜欢王序为广岛长崎60周年的纪念活动所设计的海报。海报运用了西安碑林上的残缺字体作为主体元素,残缺字的元素和"爆炸"的冲击相互形成对应关系,影射了爆炸和战争带来的伤害,给人视觉上产生很大的震撼。王序的《广岛长崎原爆60周年》海报是当代设计领域的重要作品。主办方要求所有设计作品以传真发送和展出。而王序用了"广岛长崎"四个残缺汉字构成主体元素,并把汉字放在60张传真纸上,这60张纸数量上正好跟"60周年纪念"主题相对应。60张纸按照编号一次传真到日本,整个过程花了一个小时左右。作品突破传真的限制,巧妙地利用了时空,将过程与结果结合起来,变成了一件富有当代意味的作品,无论在语言还是表现上都有着预言般的意义。

不做技术控

关于设计中艺术与技术的关系问题,李少波认为,技术是一种客观的存在,艺术是一种主观的表达,因为技术的支撑,艺术呈现的方式有了更多的可能性,技术的本身也存在美学的因素。一部分艺术家也借助新技术,给这领域带来了新的血液,也

宁波国际双年展

博士答辩海报　　　　　　　　　　　　　　中韩书法研讨会海报

让我们从一个新的角度去看待这个世界。技术是艺术存在表达的基础，而艺术是技术得以充分发挥的手段。从价值的角度上去分析，它是艺术价值与技术价值的统一；从意识形态的角度去分析，它是理性意识与感性意识的统一。但技术也是一把双刃剑，需要把握使用的度，因为评判一个作品的好坏，最终看的是艺术本质的表达，技术始终作为辅助作用。

虽然技术的意义重大，但李少波也同时认为，在技术迅猛发展的今天，非常有必要警惕技术的负面影响，防止被技术绑架，成为技术的附庸。技术是冰冷的，与人性的、自然的东西在某种程度上是相对立的，但又是迷人的、充满理性的、令人向往的。适度的利用是好的，过度依赖则会改变设计的价值取向，歪曲大众的审美判断。"总而言之，在设计领域，新的技术无疑推进了设计的发展，但同样也在消解侵蚀着设计本体"，李少波如此总结。他继而举例说，譬如这些年平面设计的迅速萎缩转型很大一部分就是技术的冲击所致。在宁波设计双年展的研讨会上，他曾经做过一个主题为《设计宣言》的演讲。其中提出设计非技术的观点，就是反对依赖技术。李少波说自己不是保守，也不恋旧，他只是倡导大家避免做冰冷的技术控，就像他不喜欢看那些特技过多的魔幻片、科幻片一样，他说自己也不喜欢太多技术痕迹的设计。

国家大剧院导视系统设计

哥本哈根 logo

设计宣言

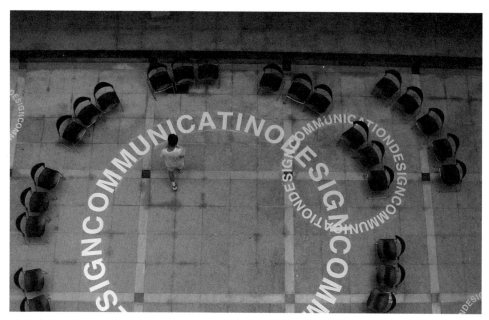

co 酒会项目

少波的设计观

时下在设计领域，新锐与创新是两个非常时髦的词语。对此，李少波从教育者和从业者的双重角度解读出自己的味道。他认为，新锐和创新是很有趣的两个词，在中国当下语境中更有意味。一个是专属词，一个是通用词，"新锐"专属年轻人或者新人，"创新"没有年龄的属性。两个当下流行的词都有一个"新"字，一前，一后。前者的"新"强调的是原来没有的，出现的"新"事物。后者的"新"是在已有的事物中，进行再创造。两个词是今天使用率最高的词语之一，强调什么说明缺少什么，用在设计领域，说明我们的设计太缺少这种特性。而"锐"字，李少波认为，提到它就想到锐气、无畏，意味着像一头初生的牛犊一般，是对权威的藐视、对规则的反叛。但不一定成熟或者合适。创新则包含着一种更加实用的因素。李少波说："不管新锐还是创新，这两种意识对于设计而言都是珍贵的。"

如果说关于"新锐"与"创新"的话题，李少波还是认可的话，那设计行业的另一对话题"民族"与"世界"则让他有点反感。李少波说，最近看到周边环境中出现了越来越多的咖啡馆、西餐厅和饼屋，这些店面往往设计得不仅讲究，而且非常西化，连名字一般都是英文。他说自己不知道这样的趋势是好还是坏。从心底里说，他喜欢这些门面漂亮、环境优雅、品质优越的企业。至少它们的出现改善了生活环境，也提供了另一种生活方式，但如果这种类

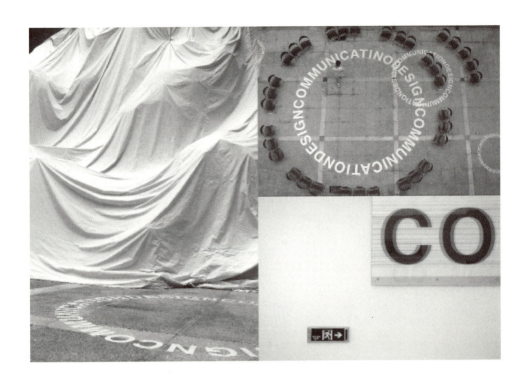

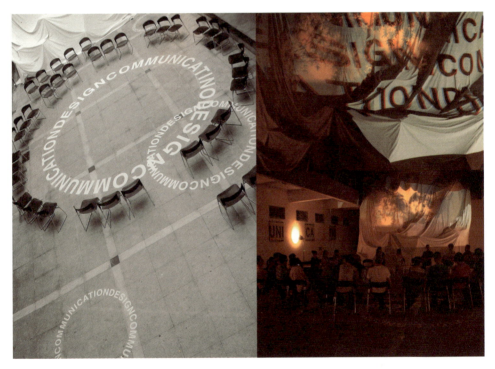

co 酒会项目

新沁园春·长沙

《新沁园春·长沙》，这是一件丝网版的作品，我们现在有个课题叫作《字之城——中国城市文字字体研究》，主要拍摄纪录城市化进程中几个典型城市中的各种文字形态。作品就是以课题中收集到的图片库为基础设计完成的，我们从图片中取出了毛泽东诗词《沁园春·长沙》中所包含的字样并按原位置进行替换，这些拍摄于街头小巷的形态各异的民间字体被集合于一起形成一个新的视觉文本，与原有的《沁园春·长沙》产生一系列巨大的有着隐喻特征的反差。

新沁园春·长沙

型的店无限制地发展，泛滥到整条街，整个社区，那就形同身处在欧洲的某个城市，这样的未来就不是我们需要的了。李少波认为，世界是丰富的，充满了不同的东西，也许，正是因为不同才让世界充满活力，也让人的精神和物质世界变得丰富。那种通过人的力量统一世界的尝试在历史上多次被证明是徒劳的，注定要失败。在政治、军事、文化上均是如此。今天设计界也有这样的暗流在涌动，很多设计师并非主观要临摹复制西方的东西，但实践中却深陷其中不自觉，反倒以为自己多么先进。

所以，在当下的语境中，李少波鲜明地表现自己并不喜欢民族、传统这样的标签的态度，他觉得很多东西可以继承，但更重要的是创新。打个比方，中国的传统版面很好，但是简单地照搬是不行的，必须考虑今天的媒介特点、技术实现、阅读习惯等现实层面的问题，在此基础上获得新的可能。另外，除了在内容层面进行继承创新，在方法层面也可以学习，很多东西并不适用于今天，但其造物的哲学、理念、

新沁园春·长沙

方法却更有现实意义。"譬如我们不可能再用泥巴来做个房子，但这种贴近自然的设计思想难道不值得高楼大厦中的设计师们思考吗？"李少波的问题充满了反省与质疑。李少波说："生活在中国，要关注的问题太多了。比如民主进步、食品安全、环境安全、教育以及医疗资源公平的问题等等，这些问题需要设计师来弄弄或许会好些，领导当中，学文的太虚，学理的又太木，只有学设计的才适合。"李少波边说边哈哈大笑。他说自己比较关注设计教育的问题，设计的现状与设计教育关系紧密，我们现在的情况让人担忧，学校是有责任的，中国设计三十年在学校这一块发展缓慢。首先是师资问题，近亲繁殖、知识老化、缺乏实践是普遍的现象；其次是课程问题。该有的课没有，不该有的往往成了主角；课程以老师为中心，不考虑人才培养的目的。还有方法问题，不懂教育，不会上课是很多老师的缺项。当然李少波不否认学校里问题也有很多，他最近两年在教学中，尤其在字体设计教学中开始做一些尝试，希望能把这门基础课程从内容到方法层面都做得更加完好一些。

DRDC 方法论

李少波创立的设计机构简称为 DRDC，即 Design Research Design Center。李少波说之

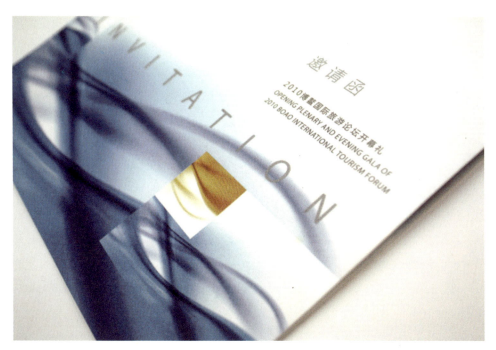

博鳌国际旅游论坛视觉形象

音乐会节目单内页及封面

所以用这个作为机构名字,是要强调研究在设计中的重要地位和作用,这既是一个理念也是一种工作方式,是他对设计的个人解读。李少波认为设计既然有解决问题之用,就应该有一针见血的功能,所以就需要区别于艺术那种天马行空的特质,应该严谨科学。基于这样的理念,在项目设计中,首先发挥研究的作用,让设计不再仅仅依靠感性的表述,而是变得理性,使目标更加精准,使视野更加开阔。这样的模式,并不适合所有客户,只有对设计要求较高,创作时间相对宽松的项目才能适合。

在DRDC的设计策略与方法中,"跨界"

是李少波特别强调的一点。有人将艺术与设计分别定义为"艺术是自我表达,设计是解决问题。"可在李少波看来,被定义为"解决问题"的设计,本身就是一种跨界。要面对今天的复杂社会,关于解决问题的手段、方式、途径也势必相应复杂,需要借助的知识体系也更加多元。

DRDC的许多创作都涉及从图像、文字、材料、空间、技术等多个方面进行整合创新,比如李少波在设计"Co酒会"时就考虑了小空间和平面的关系。它是一个设计师协会的筹备会议。会议场所位于岳麓山脚下的一栋90年代楼体中庭,周围景色秀丽。可惜室内却充斥着低劣的设计元素,庭中靠墙处有一小型的由石头山和竹子组成的水景,水景的存在以及各种杂乱的建筑细节对会议场所的设计形成了巨大的阻碍。由于时间和经费的限制,李少波和他的团队只能通过"小动作"来获得较理想的效果。手法上借鉴包裹艺术的遮挡来掩盖水景,同时也借鉴舞美的手法,充分利用光影的表现力,扬长避短地发挥现有空间的作用。李少波的团队用了一块巨大的白布从空中垂下,覆盖在石山和竹子上,完全遮挡住原有的水景。幕布在水景上参差起伏,错落有致,如同一块瀑布泻下。而地面上的设计采用了由"Communication Design"等单词组成的大小各异的"水圈"与"瀑布"之间相互呼应。夜幕时分,藏在幕后的灯光将竹子重新投射在幕布之上,与前面的投影画面相互辉映形成一幅概念水墨画作,将室外优美的山水大环境巧妙引入,营造出一种现代与传统交织的山水意境。

设计的价值超越美学

设计是人的工作,而设计师的素质决定了设计的水平与特质。李少波认为一个设计师的潜能,在于他对事物发生的观察力和敏锐度,对于确认的目标拥有执著的精神和勇气。一个好的设计,它传达设计价值远比设计美学风格重要得多,所以在评判一个设计师的时候,我们首先应该评判这个人的设计在社会中所起到的价值。

在李少波心目中,两位设计师最值得推崇,一个是18世纪的字体设计师杰姆巴蒂斯塔·波多尼(Giambattista Bodoni),他设计的"Bodoni"字体历经了两百多年的时间,至今仍是世界最时尚的字体之一。Bodoni曾说过:"I only want magnificence, I don't work for the common reader."(我只想要不同,我不为普通读者服务)李少波对这句话非常赞同。另一位李少波推崇的设计师是他的导师麦文·科兰斯基(Mervyn Kurlansky)。Mervyn是五角设计创始人之一,国际平面设计协会(ICOGRADA)的前任主席。1993年Mervyn开始在丹麦生活和工作,在李少波赴丹麦做访问学者的时候,开始同Mervyn相识,并受到了他很深的影响,

尤其是在创作观念上。

"身披唐装的洋人"

谈到中国当代设计，李少波认为中国的设计还处在起步阶段，设计本身的水平和社会影响力均是如此。

但对中国设计的未来，李少波并非毫无信心，他认为我们的优势在于我们与他们的不同，世界是需要多元的，保持自己的特色就是最大的优势。在地球村，特色不是在西洋产物上涂层红色，挂上一个中国结，而是我们中国的设计师应该去回顾自己的历史，沉淀自己的文化，真正领略自己文化的精髓以及熟知自己文化发展的脉络，在自己的土壤上发新芽，这样的植物才是健康饱满的，与别人骨子里不同的才能真正吸引世界的目光，提高中国设计的地位。优势当然是中国悠久的历史文化，而劣势就是我们断了传承，我们的设计像是一位披着唐装的洋人，连混血都不是。

不做机会主义者

李少波是老师，他更了解作为一名学生应该如何学习设计、亲近设计。他说，在这样一个浮躁的大环境里，首先应该静下来，不要被环境同化。立定目标，一步一步努力达成，不要变成机会主义者。一下跟风这个，一下转学那个，这样可能满足一时的需求，但却难以成就更大的目标。当然，要做到这点，很难，但至少应该有这样的意识。这是设计从包豪斯年代就已有的基本目标，在今天反倒被模糊了，这反映出设计教育的急功近利，也导致设计难以企及应有的高度。社会的进步不是靠投机分子完成的，而是靠那些拥有信念、毅力和勇气的人来推动，而对于以"设计师"为人生目标的毕业生来说，李少波认为，设计师首先是个社会人，需要融入社会并成为社会发展的中坚力量。在自己的教学中，他就非常注重学生全面素质的培养，除了专业，还有责任，责任也是理想，这个理想不是为个人，而是更加崇高一点的东西，是为社会，为更多的人。要在纷繁杂乱的世界中找到自己，明白自己所在所持所为，用智慧领悟、用体能达成，向善、向真、向美。李少波说："我选择人的参照标准是意识比技巧重要、人品比艺品重要、素质比专业重要。"

除了设计创作和自己的教育工作之外，李少波的业余休闲生活很丰富，看电影、读书、购物、吃饭、喝茶、聊天、旅游都是他的爱好。李少波说："设计是一种修行，我愿做一个潜心前行的设计行者。"我想他的修行一定不仅仅在工作室、电脑旁，也会在山涧边、清溪旁、群山里，这可能就是"修行"的含义，不知道我们这样的解读是否算理解他，但我们祝福他。

潘婕

闯荡纽约的中国时尚客

工作经历：

2012年3月至今，JP.Impressionism-driven 设计工作室设计总监，美国纽约

2010年8月～2012年3月，Intermarket Apparel LLC 服装首席设计师，美国纽约

2009年11月～2010年3月，Jump Apparel Inc 设计师，美国纽约

2008年5月～2008年7月，Anna Sui Inc（安娜·苏）实习设计助理和制版助理，美国纽约

教育背景：

2006年9月～2009年8月，美国旧金山艺术大学时装设计硕士

2001年9月～2005年5月，中央美术学院壁画系本科

1997年9月～2001年5月，中央美术学院附中艺术与设计造型

行业成绩：

曾于纽约国际时装周上发表2010春夏7件独立设计作品

曾入选在纽约SOHO时尚区新锐时装设计师店"DEBUT"里展示时装周作品

曾受邀在纽约布鲁克林艺术区"GREENPOINT GALLARY"展示设计作品

曾获2012中国国际时装创意设计大赛"优秀设计师奖"

曾获《中国创意设计年鉴2012》服装设计年度金奖

从中国到美国，从壁画到服装

潘婕的小学和中学都是在艺术学校的专业培训中度过的。高中的时候，潘婕考入梦想的学堂——中央美术学院附中，为艺术的道路打下更加坚实的基础。之后顺利考入中央美术学院壁画专业，大学毕业她选择去美国留学，转专业攻读时装设计的硕士学位。潘婕说海外的留学经历非常宝贵，也非常值得，她甚至觉得这是一次对自己各方面素质的最大的综合培训和锻炼。留学期间潘婕一边和时间赛跑，补齐新的专业知识，一边需要适应国外生疏的环境。幸运的是，长期学艺术的经历，让潘婕很敏感，更懂得用艺术这个共通和无声的语言辅助英语去交流学习，去融入新的人和事物。潘婕在旧金山学的是时装设计，作为一个艺术出身的设计师，她常常提醒自己，首要解决的问题是如何先真正理解"设计"，理解设计和艺术的关系，理解"时装"这个设计载体等等。留学期间，潘婕印象比较深刻的经历是在研究生课程第一次的presentation（展示）上，导师评价她的作品是艺术作品而不是真正的设计作品，也许更适合放在艺术馆里展示。那次的点评虽然令她很受挫，但也让她意识到自己需要适当地转换身份，尤其需要从艺术家的强烈的个人意识中脱离出来，去为人设计，去做出真正的、有创意的、有价值的设计作品。2009年研究生毕业创作，潘婕的7件时装秀作品入选纽约时装周的旧金山艺术学院

工作室服装系列季节：2013 春夏
主题： Wearable space of collage art

展示单元。从那之后，她便留在纽约，先后在几个公司就职设计师。其实，在研究生毕业之前，潘婕就在美国著名的 Anna Sui Inc（安娜·苏）服装品牌做实习设计助理和制版助理，那时她的主要工作是协助 Anna Sui 的设计团队进行草图和款式的绘制，搜集布料、整合色卡、制作面料和装饰备书，甚至帮忙联系沟通曼哈顿的服装厂家、布料店和绣花厂问题，协助样品室的制作修正，参与部分样衣的立体剪裁、打版和手工缝制等。工作虽然芜杂繁多，但潘婕干得很开心，两个月的时间里，潘婕与 Anna Sui 的设计和技术团队紧密协助，为 2009 春夏时装秀做了大量准

Spring/ Summer 2014.

2014春夏系列
主题:"Vibrant Femininity"

备工作。2009年11月,潘婕又在"Jump Apparel Inc"公司做了近半年的时装设计师,这时她的工作已不同以往,开始协助主设计师负责设计和开发独立女装品牌"Jump"和"ONYX Nite"的晚装系列,客户是美国梅西百货(Macy's)。设计师的工作非常宽泛,经常要跟踪整个设计过程,因此,潘婕既要做市场调研,提交设计策划提案,又要绘制款式设计效果图并推敲设计细节,设计制作演示板,绘制效果图和款式图,解决工艺技术书的问题。同时,潘婕还要负责一部分设计管理的工作,比如调整指导公司内部的样衣室按时完成制作并监督生产,参与客户会议和跟踪新货上市情况,及时配合销售部解决产品的设计和生产问题等等。到2010年8月,潘婕已经成为了Intermarket Apparel LLC 服装的首席设计师,服务的客户包括了美国大型服装品牌"Macy's Bariii"、"American Rag"、柯尔百货(Kohl's)、"TJMAXX"、"Wetseal"、"Buckle"、"Belk"、"TKMAXX"等,工作职责也扩展到根据公司发展规划进行市场调研及策划,确定品牌服装的风格定位和发展方向,构思拓展设计概念,选择面料辅料,修改和敲定服装效果图、款式图、工艺技术书,指导样衣的完成,以及参与技术部的试衣调整、参与客户会议、听取客户对新产品的意见、监督工厂生产等。同时产品上市后,潘婕还要即时跟踪上市货品的销售情况,配合销售部解决产品在设计和生产中的问题。

2012年年初,潘婕成立了自己的设计工作

纽约高端女装品牌"Vicky and Lucas" 2015 春夏系列
主题：Artisanal Coolness of Morden

纽约高端女装品牌"Vicky and Lucas" 2015 春夏系列
主题：Artisanal Coolness of Morden

室"JP.Impressionism-driven",潘婕有了自己的设计天地。作为工作室的设计总监,潘婕担负起了工作室季度现代中高档女装设计的大部分工作。既要做市场调研,研究流行趋势,又要主持季度系列主题和设计研发的一系列诸如绘制草图、服装效果图,分析色卡,选择面料和辅料,制作设计演示板,指导公司内部样衣工作室的样衣制作并监督生产等大量琐碎工作。因为是自己的工作室,潘婕还要忙着策划和执行产品宣传册的出版,做好设计工作室的品牌宣传。创作个人季度设计作品的同时,潘婕也为美国一些服装公司提供IDM的设计服务。作为从中国走出来的时装设计师,潘婕说中国就像自己的后方根据地,不管是服装加工还是生产,她的创作一直和中国保持着密不可分的联系。

现在潘婕的工作室主要设计每季新的服装式样,并推销给美国商场和服装精品店,有时也从美国一些服装网店取得生产订单。例如美国梅西百货的"BARIII"和网店"Inspirare.com"。同时,她的工作室也会接一些美国服装公司的季度设计项目去做。例如"Rousso apparel group""Nation design""Flutterbye"。有时间的情况下,潘婕也喜欢和杂志等一些视觉媒体合作,为他们提供自己设计的服装进行拍摄。例如"Re: magazine""CDDM""SWAP MANAGERMENT"等。

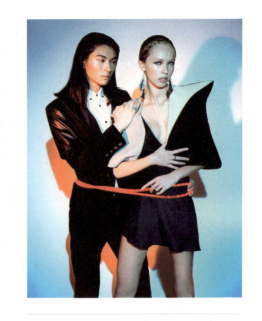

"In Chinese culture, the two people connected by the red cord around the ankles are destined lovers, regardless of time, place, or circumstances. This magical cord may stretch or tangle, but never break. Re-envisioning this idea in a contemporary context, the red "string" of fate is replaced by a red wire linking a human male to a female android to denote the interference of technology in human"

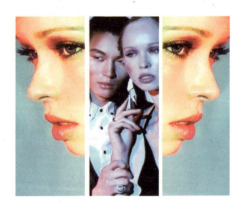

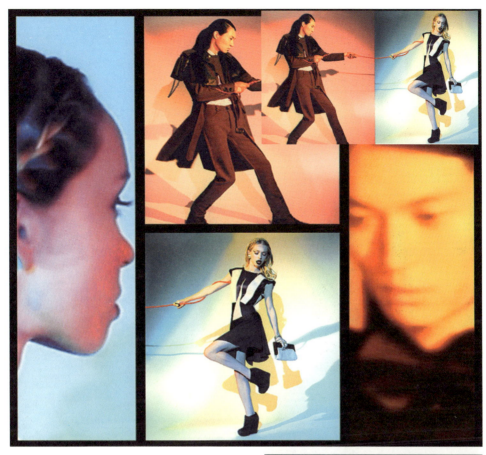

出版刊物名：美国杂志《Re: Magazine》
时间：2013年4月刊
工作室服装系列季节：2013秋冬
主题： Wired

作品解析：

中国文化中，两个被红线捆绑在脚踝上的人，命中注定是爱人，不分任何时间、地点和环境。这条神奇的红线可能会被拉长或纠结，但从来不会断，喻示着男女之间永远在一起相爱的命运。为了用一种当代语言去视觉再现和诠释这个传统文化，在这个系列里，红线被红色电线取代，将被用在人机交互技术上：一个人类的男性和一个女性机器人被红色电线连接，产生最终的爱。

出版刊物封面：美国杂志《Re: Magazine》

感谢老师的影响

说到对自己的创作影响深刻的人,潘婕首先想到的是自己留学期间研究生课程中的两位导师。一位是教立裁的老师,他拥有丰富的打样经验,曾在英国的薇薇恩·韦斯特伍德(Vivienne Westwood)工作室里面做首席时装版师5年。在上课的时段里,他不断地会将他的工作经历与课堂知识结合起来教,使潘婕了解到欧洲最早的立裁的原理,非常可贵。还有另外一位导师则是潘婕的服装系系主任,他用自己和亚历山大·麦昆(Alexander Mcqueen)多次时装秀合作的经验去引导潘婕理解作为一个设计师与时装秀场的关系,鼓励并支持潘婕参与纽约时装秀的研究生选拔,并成功被选中。潘婕说自己非常感谢这位老师并很庆幸自己的作品最终能在纽约国际时装周上展示。她说做纽约时装秀,花了很多心血。这对自己现在做工作室时能宏观地把握每季的系列起了很大的作用。

在潘婕的艺术探索道路上,她有自己推崇的艺术家和作品。潘婕说,这也是自己的老师。这里面有服装设计师,有画家,甚至还有建筑师。潘婕很喜欢伊夫·圣·洛朗(Yves Saint Laurent)受蒙德里安绘画影响的裙子设计,她觉得这件作品采用了荷兰风格派运动的审美观,大胆诠释现代感,引发了时尚与艺术跨界设计的风潮。另外,阿尔佩托·贾科梅蒂(Alberto Giacometti)创作的《行走的人》也很受潘婕推崇,她认为"行走的人"受立体主义影响,运用了 Giacometti 独创的特殊视觉画法,最深地刻画了人的灵魂。建筑作品也是潘捷吸取时尚设计营养的重要源泉,比如弗兰克·劳埃德·赖特(Frank Lloyd Wright)的"流水别墅"设计,潘婕认为流水别墅是 Lloyd 提出"活的有机的建筑"理论的充分体现——有机建筑空间充满动态,目的不在于耀眼的视觉效果,而是寻求表现生活在其中人的活动本身。

至于服装设计师,那更是潘婕的本身专业所在,她对这个行业的优秀设计师和作品如数家珍:圣罗兰(YSL)是服装设计与

艺术的完美结合；Vivienne Westwood 的立裁技法对服装设计拥有强大的辅助作用，马克·雅可布（Marc Jacob）强调现代服装设计的灵活创意，山本耀司（Yohji Yamamoto）体现着设计师对设计概念深层次的拓展，亨利·马蒂斯（Henri Matisse）的特色在于其对色彩的独特感受和对大色块的概括，埃德加·德加（Edgar Degas）对造型具有敏锐和精准的把握与理解。

我的设计观

对于设计中永恒的艺术与技术的话题，潘捷认为"技术"与"艺术"是支持和升华的关系，技术为艺术提供表达和展现的可能性，而艺术是使某种技术得以运用并使技术升华为精神的载体，所以两者都要很好的掌握，创作时要考虑两者的最佳契合点。

对于"新锐"，潘婕理解其与实验性相关，是设计师在基础的设计之后进行的更深一层的研究和实践，尝试和挑战一些专业里新的领域，或者与其他专业的交互研究。潘婕认为新锐与创新不同，新锐好比艺术中的行为艺术，独树一帜于其他艺术流派，而创新更像艺术流派中的所有与"后"相关的延伸的艺术，例如有印象派也有后印象派，有现代艺术也有后现代艺术，前提是有改良和创新于已有的一种艺术形式，使其更符合时代审美和意识形态。

对于艺术或设计创作中"民族与世界""传统与现代"的关系问题，潘婕认为"融会

工作室为美国"SWAP Management"提供的单品摄影

纽约高端女装品牌"Vicky and Lucas" 2015春夏系列
主题：Artisanal Coolness of Morden

贯通"是处理这个问题的基本宗旨。她说："我们需要和谐地看待二者，因为两者是互相丰富的关系而不是其中一个跳出来分胜负的问题。"

潘婕坦言自己在服装设计创作时最重要的思考方式和途径是调研。不管是市场的调研，还是设计理念的研究和分析都是非常重要的。常年广泛收集信息去诠释理念对思维的锻炼起很大作用。潘婕说不知道自己的创作方式上和别人存在什么差别，但觉得每个设计师都在个人的创作和工作经验中成长。

对于跨界，潘婕一直很感兴趣。她说可能是因为自己在不同时期曾学了比较多的艺术类别的缘故，她的视角会更多元化一些。在纽约时装周上展出的作品就是自己将设计与雕塑艺术和解构主义极致结合的尝试。潘婕曾尝试用服装立裁的技法去做了几件架构在人体上的，包含解构主义思想的雕塑作品，并使其最大化符合特殊材质——布的塑造性，这些作品都收到了很好的反响。

对中国当代时装设计的观察

虽然潘婕近年来一直在美国学习、工作和生活，但她也很关注中国经济的迅速发展。潘婕说现在中国人对各个方面的要求都在提高，尤其是精神建设方面的表现更为突出。在服装领域里，中国起初是追随欧洲的服装设计体系，走高级定制路线，而目前大众基本消费更多倾向于那些低中档服装，而中国低中档服装缺乏创意，有严重抄袭的问题。所以在高级定制和创意平平的低中档服装之间存在断层，那是设计和消费的断层。设计师做一件事，而老百姓消费是另一件事情。潘婕说，美国服装业的优势是更重视和尊重消费者真正的需求。在美国服装市场上最活跃的是价格比定制便宜的"Ready to Wear"高中档品牌成衣，既有特色符合精神需求，同时也符合大众的消费水平。随着中国经济的飞速发展，潘婕希望工作室创作真正有创意并实用的品牌设计。

实际上，随着中国的迅速发展，中国当代服装设计正逐渐从模仿欧美大牌演化生成出中国新生代的本土优秀设计，中国设计师与国际设计师的差距正逐渐变小。潘婕说，论优势，中国当代服装设计非常新锐，如雨后春笋般、鲜活、明亮、振奋，设计师们在探索的路上正慢慢认清自己，已经能做出非常民族又国际的设计作品来，但潘婕坦言，中国当代服装设计劣势也很明显，主要表现为因为冲劲十足，很多设计师缺少冷静，有些设计过于追求形式，显得盲目，有些设计过于繁琐，流于表面。

"多看，多想，多动手"

潘婕有正统而丰富的设计艺术院校教育经历，因此她很愿意将自己成长的经验同当下设计院校的学生分享。潘婕说，以前上美院附中时，老师总是告诉我们，一定要"多

看，多想，多动手"。潘婕认为这句话很受用。她认为做一个设计师，需要一定的知识储备。多看，意味着多看书籍和周围的事物，吸收信息；多想，就是培养良好正确的思辨能力；多动手就是多实践，前两者做多了，就马上把得出的结论进行实践创作。潘婕说自己会喜欢选择有良好工作态度和实践能力的员工，当然专业能力也至关重要。

要成为一个好的设计师需要具备扎实的专业技能和良好的思考、分析和创新的思维能力，脚踏实地和不断学习的态度，以及努力勤奋的精神。这是潘婕个人成长的另一个体会，她认为最能展现一个设计师潜质的因素是创新思维。她希望自己始终坚持不断学习和创新的态度。

虽然身处时尚圈子，同时又是时尚创造者的一分子，但潘婕的生活似乎并非像我们眼中的某些时尚人士一样另类异常。她说自己不工作时喜欢听音乐看电影，喜欢旅行郊游，喜欢逛街，喜欢和家人朋友交换心得。"跟家人交换心得"，这我们倒一点不意外，因为这个努力的设计工作者的另一身份就是"潘家二闺女"嘛！

2013春夏系列 "Wearable Space of Collage Art"
（获2012中国国际时装创意设计大赛优秀设计师奖）

陈楠

以文字向传统与时尚致敬

清华大学美术学院平面设计系开发研究所所长
清华大学美术学院视觉传达设计系副教授
第29届奥林匹克运动会吉祥物"福娃"设计者之一
香港双周刊《Milk-新潮流》专栏作家
"中国设计业十大杰出青年"荣誉称号（中国光华科技基金会）
2008年中国设计创新红星奖"奥运设计特别奖"
《甲骨文——六感》招贴设计获清华大学美术学院2003"教师学生作品展"金奖
日本TDC国际设计大赛优异奖
"IDN十年大奖"国际设计比赛优异奖
清华大学学术新人奖
入选教育部"2011年度教育部新世纪优秀人才支持计划"
中国包装联合会设计委员会中国设计事业先锋人物奖
2012年度"设计之星"称号
2011年北京国际设计周年度设计奖——视觉传达设计奖

从语文到文字，从绘画到设计

综观早年的学习经历，陈楠说自己的语文、历史等文科比较突出，并且爱好广泛。他生在艺术家庭，父亲毕业于湖北艺术学院，是一名优秀的版画家和美术编辑，母亲在艺术院校任教，从事装饰绘画与图案基础的教学。在外人看来，陈楠学习艺术应该是顺理成章的事情，这一点他自己也不能否认，但实际情况是初中以前的陈楠对绘画并不太感冒，也因此导致父母把培养重点放在了陈楠弟弟身上。学校的课程中，除了数学与外语学得不好，陈楠其他课程尤其是语文都很突出。那个时候，陈楠是校跳远队队员、美术课代表，他迷恋捏泥人，代表学校参加市区的男女生二重唱比赛还得过奖等等，最让陈楠骄傲的是，他还被选为校报的小主编。陈楠开玩笑地说，感谢上帝，中国80年代的小学没有现在孩子们忍受的沉重的学业负担……

1988年是中国改革开放的第十年，设计行业刚刚复兴，在这一年陈楠考取了天津工艺美术学校装潢设计系，正式开始了平面设计的生涯。整个三年，陈楠唯一理想就是考取当时的中央工艺美术学院。陈楠憧憬着离开温暖的家庭开创自己的人生。因为美校很少文化课，高考几乎完全靠自学，但语文、历史两科的分数却不比正常的高中生差。陈楠说，自己这一代70后应该赶上了80年代愤青一代的尾巴，还会看很多有点深刻思想的书，以及当时流行的国内

网格甲骨文字体设计

外名著。陈楠很喜欢听广播,这是当时最棒的媒体。与现在不同,当时的广播可以听到莎士比亚的李尔王、安徒生的童话、福尔摩斯探案故事的广播剧,还有袁阔成讲的三国演义……中西混杂,异常丰富。这些内容都深深地刻在陈楠的人生记忆中,与后来所看的书混合成他的知识仓库,并对他后来从事传播设计工作产生了很大的影响。

1991年过五关斩六将陈楠终于考上了心中的教育圣殿——中央工艺美术学院。四年中陈楠属于那种努力学习的文艺青年,努力得甚至招人讨厌,得过平山郁夫一等奖学金等若干奖项。上学期间,课外最感兴趣的是画油画与自学弗洛伊德的《梦的解析》,当时陈楠座位旁贴着一张"解梦工作室"的小纸条。2002年他获得了赴世界最大的广告公司电通株式会社研修广告创意与品牌营销的机会。陈楠说这段研修学习的经历对他非常重要,一方面实现了他拥有一段国外学习经历的梦想,另一方面弥补了工艺美院较为薄弱的广告创意的知识与实践的缺陷。在那段时间,每天都有来自电通不同部门的创意高手系统讲解分析实战的案例,最重要的是他带着当时社会上刚刚出现的数码相机徒步深度拍摄了大量有意思的素材与资料,还拜访了许多著名的设计大师与工作室,并为后来的很多项目合作打下了良好的前提和基础。回国后陈楠把在日期间的拍摄与笔记集结成

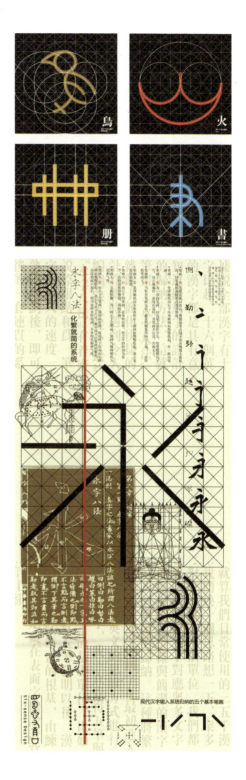

中国格律设计思维研究

书，出版了《视觉东游记》一书。

电通公司的研修经历很大程度上影响了陈楠日后的研究方向和创作观念。2003年正当世界范围内流行恐怖的SARS时，陈楠说自己撤往了相对安全的天津"隐居"。那时陈楠整天无所事事，在邻居们对于恐怖的北京来客紧张眼神中体验一种从未有过的悠闲。也许是没有闲的命，这样的生活没过几天，陈楠就接到来自日本的友人的电话，邀他参与一个有关中国纳西族东巴文图形字体在日本的文化推广项目。委托他做这个项目的是日本技术评论社，也是陈楠在日研修期间结识的合作伙伴。得到这个委托陈楠特别高兴，这不仅是因为此前已经对神奇的东巴文有许多了解，更是由于作为平面设计师对于文字符号设计的狂热情结与异国传播设计项目的浓厚兴趣。东巴文字是书写纳西族百科全书《东巴经》的古老文字，与甲骨文有着密切的渊源。或许是介于图画和文字之间的暧昧性，以及原始质朴、美丽亲和的特性迎合了现在时代特性的原因，东巴文出乎意料地在流行个人电脑、手机等数字传媒的日本受到特别的关注与喜爱。陈楠承担的这个东巴文在日本民间使用推广项目是一个不同于以往单纯研究或图形形式语言突破的个性化尝试，是通过东巴文字的字形与玩法的系统设计，赋予东巴文现代精神，使这种古老文字打动年轻人的心。

陈楠带领着自己的团队对东巴文字的造型形态进行了重新创意，将具有日式书道感觉的黑白毛笔字体、具有东巴本土感觉的文字绘画，以及他设计的具有现代气息的矢量彩色字体三种形式设计成字库，并按照中英日三种语言的现代语法编辑这些字体，组成今天人能读懂的信息。项目最终呈现为《爱与友情的东巴文》一书。书中配了三种形式的字库与教授读者如何使用它的软件光盘。可以通过电脑软件进行自主地组合、打印，应用于贺年卡、信笺、名片、请柬、网络交流等设计中。陈楠说，通过自己编辑一组用东巴文组成的句子，会传递给人别样的温暖、有趣与好奇，同时会促使使用者更加主动地与中国文化互动。尤其是陈楠亲自操刀设计的东巴文矢量彩色文字适应对异文化好奇的人群的口味，通过一种现代的、秩序化的电脑图形语言找寻到其中有共性的笔画，在尊重原文结构比例的基础上进行了包括增加线条的秩序与色彩，使一种近乎共同的语言出现在不同文化背景的人们面前。在"隐居"设计期间网络成为陈楠重要的沟通桥梁，文件在日本中国间频繁来往。他设计的新东巴文经过纳西东巴研究会等机构的多次审查，保证了创意表现与本土文化准确的结合。

将优秀文化应用时尚真实生活

现在的陈楠已经在清华大学美术学院视觉传达设计系任教差不多22年了。22年，一

文字推广设计（甲骨文字绘）
01 太平有象 02 歌舞升平 03 风调雨顺

太平有象 / 歌舞升平 / 风调雨顺

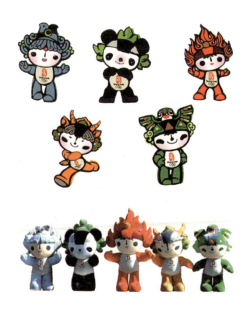

2008 年北京奥运会吉祥物

个嗷嗷待哺的婴儿也可以离家远行、开辟事业了。作为一名教师，陈楠在清华主讲过课程不下 20 种，内容五花八门，《标志设计》《海报设计》《图案设计》《平面构成》……甚至讲授过两年《传播学概论》与《广告心理学》。十几年来，中国的设计教育不断变化，课程名目也不断出新，现在陈楠讲授的课程越来越贴近设计的本质，譬如《设计思维与方法》《系统设计》与《综合设计基础》等。陈楠说自己非常热爱教师这项职业，因为你总可以面对永远年轻的面孔，保持与时代的同步，指导年轻人时针对一个个主题自己的创意与想法也会层出不穷。陈楠觉得教学本身在不断训练他的思维能力、总结能力以及表达沟通能力，他觉得这是真正的教学相长。2006 年陈楠在清华大学美术学院成立"平面设计系统开发研究所"，这是一个介于学术与专业实践之间的机构。陈楠的工作包括了个人学术研究，如甲骨文、东巴文等古文字的数字化设计研究项目，以及大型机构与大型活动的创意产品跨界设计与设计管理项目。最近陈楠作为北京旅游委的艺术顾问为"北京礼物"开发整体视觉形象系统，以及特许产品研发与审批工作；为 NBA（大中国区）策划设计其品牌产品的系列主题创意与推广，打造曾经只是作为运动品牌的 NBA 成为时尚生活品牌。近几年来，陈楠说艺术设计探索层面有三件事最让他兴奋：一是同时在写的三本书，

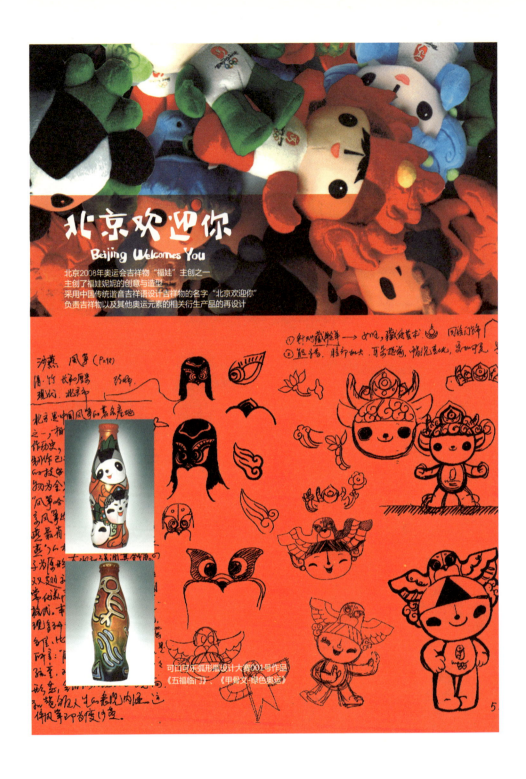

2008年北京奥运会吉祥物

准备在自己41岁生日前出版；二是跨界艺术创作，包括绘画与紫砂壶创作；三是数字化甲骨文设计的推广项目，同时还包括他提出的参数化设计引入视觉传达设计的进一步研究。虽然，许多年前陈楠就将东巴文、甲骨文作为了自己设计研究的重要方向，但陈楠说："我不想成为老古板的考古者，把优秀传统文化应用于真实的时尚生活才是我真正想做的。"

父亲和老师的影响

回顾自己成长的历史，陈楠说对他影响最深刻的首先是他的父亲，小的时候陈楠与父亲多少有点对抗的感觉，爷俩在家里经常因为专业的问题激烈地争论，两人都会坚持自己的艺术观点。初中时陈楠竟然因为尝试新的画法被父亲激烈批评而晕倒，认真程度可见一斑，但是父亲给陈楠的影响也是巨大的，首先是父亲艺术加军人的做事风格，直接爽朗生动活泼，使陈楠从小就趋向积极热情，走路要大刀阔斧，说话要声音洪亮，做事要干净利索。父亲总是在有意无意地训练着陈楠的应变能力，遇到问题如何迅速有效地化解，面对压力不要怨天尤人。因为父亲在部队搞创作的主要工作是设计大型展览会，转业后在人民美术出版社做编辑，当过《国画家》杂志主编，所以父亲专业上的编辑能力、逻辑能力都很强，面对设计问题可以马上找到症结与重点，这一点对于陈楠现在的工作很有帮助。与父亲偏向纯艺术不同的是母亲的设计专业背景，陈楠母亲的专业是日用设计（大概是现在的工业设计与陶瓷专业的合体），曾经有很长一段时间在广告公司的工作经历。陈楠说母亲是他在材料、工具、装饰艺术等方面的启蒙老师。在小学期间美术虽然不能排到陈楠众多课外爱好的首位，但是那时他遇到了人生第一位除父母以外的好老师——美术老师陈嘉琦。陈楠现在还清晰地记得一位三十多岁的男老师为一群三、四年级的孩子绘声绘色形容维纳斯的微笑、激情讲解伦勃朗的用光、库尔贝的《采石工人》、米开朗基罗的《大卫》、长篇连播式的在课上朗诵儒勒·凡尔纳的《环游世界80天》……就像学生们是老师艺术沙龙里的画友，而不是孩子。陈楠说陈嘉琦老师颠覆了他对概念经验式的感知，大概是四、五年级的一次课，陈嘉琦老师让大家画一座房子，大家画出来的差不多都是一座尖顶带烟筒的小木屋，老师看后问大家这些生长在大城市里的孩子见没见过这样的房子，大家一脸茫然从没想过这个问题，幼儿园的老师教给大家房子就是这样画。陈嘉琦老师拿起粉笔在黑板上快速画了一栋带透视的楼房。那时，陈楠才震惊地意识到房子不一定都是尖顶的小木屋，还可以是这样。陈楠回忆说这个小事件对他来说犹如醍醐灌顶，对他一生的思维模式养成起了至关重要的作用。

优秀的作品服务大众而非小众

每一位优秀的艺术家都有其推崇或认可的艺术作品,对此,陈楠表示,他自己喜欢的作品太过广泛,也不局限于设计领域。一说到这些,他在脑子里马上就闪现出埃及的金字塔、波提切利的《维纳斯诞生》、凡·高的《星月夜》、张光宇的《大闹天宫》、希区柯克的《爱德华大夫》、杉浦康平的演讲、卢卡斯的《星球大战》、日本的刀剑、石汉瑞设计的渣打银行港币……总之,陈楠说自己喜欢有思想、精细而深入、不同凡响但同时拥有广大受众而并非小众的作品,这也是他艺术创作的努力方向。他说自己总是在思考"方向、战略、游戏规则……"这些词,因此他在论文中提出了"格律设计"的观点:我们是否发现被某种格律控制了?是否可以创造新的格律?陈楠说这可以算是他创作作品时比较具体的一个特点。

2004年陈楠开始参与北京奥运会的前期设计工作,2005年他更与韩美林老师一起合作奥运会吉祥物"福娃",这期间他身不由己地被时代推上了一个全新的设计领域——"特许设计"。奥运会开启了中国特许生产与营销的历史,而陈楠有幸成为这个新设计领域的推动者之一,一方面直接指导奥运会的会徽、吉祥物等核心元素如何进行特许授权设计的方法,另一方面帮助北京奥组委指定《2008年北京奥运会、残奥会特许产品设计风格指南》以及《包装设计推广指南》,应该说许多特许设计研发模式、设计管理模型的建立都直接或间接地出自他的工作室,这些被指导过的特许生产企业也渐渐成长为中国特许设计领域的中坚力量,在后来的上海世博会、深圳大运会,乃至即将到来的青岛世园会的生产企业设计团队名单中,几乎都有陈楠与他们的身影。

做提出"新原则"的新锐

对于艺术与技术的关系问题,陈楠说"艺术"的定义一直以来争论不休,有很多截然不同的理解,他只能说说自己的浅见。陈楠说在甲骨文和金文中,"艺"是一个象形字,描绘了一个正在操作园艺的人,可见"艺"的本意与"技艺"、"技术"有关。由此看来艺术与设计都离不开技术,甚至某些历史阶段它们就是一回事。但是要玩好一门技术需要你全身心地投入其中,迷恋其中,而迷恋技术的完美往往不会分心去考虑创新的问题,所以许多工艺美术家很少关注创新而以传承为主,但注重创新的当代设计师艺术家又往往不喜欢花时间深入于一种需要毕生精力研习的技术,这样就会使设计浮躁粗糙。所以,陈楠认为专业分工的结构应该合理,保持艺术设计探索创新与精于艺匠之美两类人都应该有各自得以施展的空间,艺术设计教学也应如此。

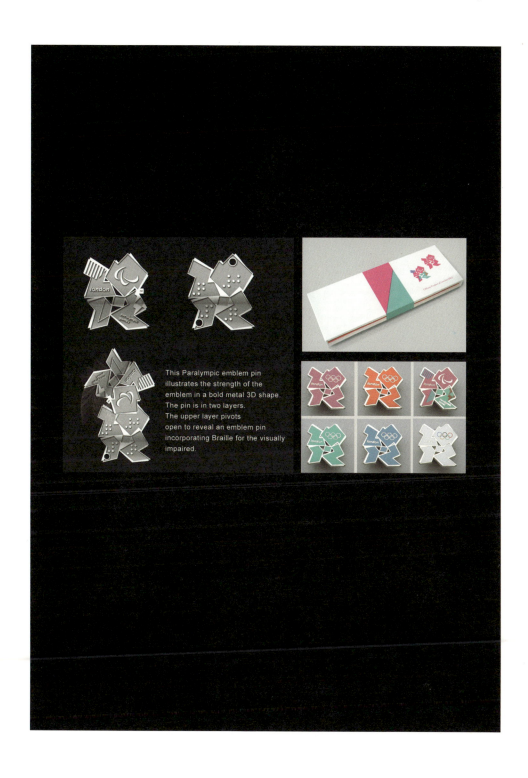

伦敦奥运会贵金属徽章设计顾问
设计盲文可触摸徽章系列及包装规划

陈楠说,"新锐"从字面上看包括"新"和"锐"两重意思,是那些走在前面有点锋芒的族群或个人。"创新"一词则比较具体,"创"字与原创、创造有关,而新锐们不一定自己"创"而有可能较早接触了"新",把这种新带到相对旧的环境里成为新锐,比如一个留学归来的设计师把欧洲最近流行的设计方法带到自己相对落后的家乡,当地人就会认为他是新锐,但其实新锐所掌握的一切并不是他创造的。陈楠认为我们除了成为这种引入先进思想新的方式的新锐,还要争取成为提出"新"原创的新锐。

跨界是沟通的需要

陈楠对打破专业跨界的创作很感兴趣,陈楠的博士生导师韩美林先生就是跨界高手,陈楠说自己很感谢最初选择了视觉传达设计专业(过去的装潢艺术设计),这个以沟通传播为核心的设计专业使得一切专业技法、媒介载体都成为工具之一,因为它的目的是传播信息而不是技法本身。在与北京故宫博物院的合作中,陈楠的团队会以设计专家的角色帮助其规划特需授权产品设计与包装系统使用办法,在设计奥运会"福娃"时,陈楠会为玩具厂、设计公司、动画片拍摄团队讲解卡通的结构六视图与各种工艺材料的结合方法。"合作伙伴会觉得这很厉害",陈楠笑着说,"好像陈楠的团队什么都懂,其实他们不知道这是我母校中央工艺美院(清华美院)教给我们的本领。"

陈楠说自己最近最关注的设计问题有两个:首先是解读梳理"参数化设计"这一风靡于建筑设计领域的全新设计方法,剖析其不同以往的颠覆性设计思想与方法,尝试分析探讨这种设计思想与方法介入以二维平面设计为主的视觉传达设计领域的可能性,结合自己的设计实践研究,对于这种可能性与发展趋势进行了初步的预测与实验。陈楠认为,随着参数化设计在建筑、产品等设计领域的大显身手,其介入视觉传达设计领域也只是时间问题。

另外,一个陈楠近来频繁思考的问题是对"设计"不同于"工艺美术"的认识理解。对于这种差异的认识使陈楠能够厘清艺术设计中应解决什么问题,并明确"设计解决问题"的真正含义,以及是解决使用功能的问题,还是解决心理的问题……

陈楠觉得思考这些问题对自己的设计研究影响非常巨大。他说,第一个问题实际上是艺术与科学结合的问题,设计不再以美术作为唯一的评判标准,可能数学家甚至普通人都能成为设计师,就像数码相机的发明使摄影这个专业不再神秘,美图秀秀等软件使普通人直接参与图片的编辑美化一样。而第二个思考则会导致他关注更加纯粹的美学问题,工艺之美、绘画之美。

对于创作方法与思维方式的问题,陈楠说,

ART AND SCIENCE
艺术与科学

北京礼物

北京工美集团

2014青岛世界园艺博览会

国际大学群英辩论会

中国福利彩票

国子监油画艺术馆

细推物理

如果非要说自己在创作中思考问题的方法有什么特点的话，那就是他提出的"格律设计"的思维与方法论。陈楠认为我们经常会纠结于形式的调整，而忽略游戏规则和格律也可以是设计的对象，这样的思考使他能接触到设计策划与设计管理的层面，在他的教学中这也是重要的部分之一。

中国设计的未来在小型设计工作室

陈楠认为，中国因为很大所以情况比较复杂，不能一言以蔽之，埋头苦干的有之、注重思想理论的有之、热衷交流活动的有之、迷恋传统的有之……总的来说虽良莠不齐，但还有活力。陈楠说中国设计优势其实很多，譬如世界闻名的"made in China"，是因为中国的生产成本低才会出现这种现象，既然世界各地的产品都在中国生产，我们又有那么多跃跃欲试的设计师，部分设计需求落到中国并不是天方夜谭。陈楠认为中国设计师进入国际交流已经开始，在伦敦奥运会期间，他指导的一个中国文化企业成功夺得本届奥运会徽章的设计与生产排他权利，陈楠设计的带盲文的徽章系列就是为其开发的。

"当然中国当代设计的问题也非常明显"，陈楠说，"知识产权保护的薄弱、设计收费的无序都不利于设计创新的发展。艺术设计人才培养也存在很大问题，院校的招生机制导致扩招的生源中混入大量缺乏专业理想、专业素质的人。在教学中出现过于松散、不重培养实战能力的现象，而过去主要承担这方面社会需求的职业技术中专、大专已经基本淡出历史舞台，导致许多年轻设计师缺乏起码的专业功底。"陈楠在日本电通研修时，一位著名创意总监说电通没有学广告出身的，广告是干出来的不是学出来的。

对中国当代设计，陈楠说自己有个预言：中国的设计服务业态会从几十人或更多人的规模化公司模式向两三个人的小型工作室模式转变，这与个性设计的趋势有关。大公司利用实力和关系接到项目再转包给小设计工作室，就像现在的工程分包和转包。一方面大公司养不起收入要求过高和爱跳槽的大牌设计师，另一方面工作室的鲜明个性更被看重。对此，陈楠很有信心。

给设计专业学生的建议

陈楠既是设计师，也是老师，所以我们很希望他能给正在学习设计专业的学生一些成长与进步的建议。陈楠很乐意，他说自己经常被问到这个问题，每当这时，他总是想拿李小龙和梅兰芳的例子讲给大家。陈楠说，这么多练武术、唱戏的，为什么他们成为国际著名人物，如此年轻的李小龙是最后一位创立门派发明一种新拳术的人，梅兰芳的表演被称为世界三大表演体系之一。他说自己分析的李小龙的三个特点就是给大学生们最好的建议。

身处在这个有点浮躁的时代，陈楠说聪明人还是要暗下工夫，应该兼有创新思维的学习，同时保证具体的专业操作时间，插画界的"10万小时定律"应该引入本科教育，学习钢琴的音乐家只靠灵感没有十年苦练是不可能成功的。陈楠觉得现在的设计院校脱离实践的教育模式使得学生对一线实战非常陌生，时间长了教师也会对实践陌生，甚至连新的专业术语都会陌生。社会上已经出现一种后美院培训学校、培训公司或培训班模式，必要时同学们需要自己花钱去学习真正的实战领域的专业插画、印刷设计、动画视频制作……

陈楠建议设计专业的学生除了学习还要走出校园，尽量接触当代生活时尚生活，不要宅在校园里两耳不闻窗外事。可以自己创造有意思的生活，比如去各国使馆看小众电影、去街区小巷拍照采风……

王歌风

讲述这个时代的设计寓言

1980 年 11 月生,美国罗德岛设计学院 Digital+Media 专业 MFA

工作经历:
2013 年,美国普罗维登斯,罗德岛设计学院美术馆,展览设计
2012 年~20.3 年,美国普罗维登斯,罗德岛设计学院,研究助理
2007 年~ 2012 年,中国北京,中央美术学院,教师,课程主讲
2008 年~ 2010 年,中国北京,九十九径艺术空间,创始人

教育经历:
2014 年,美国罗德岛设计学院,数字+媒体(Digital+Media),艺术硕士(MFA)
2007 年,中央美术学院建筑学院,建筑设计及理论,文学硕士(MA)
2004 年,中央美术学院建筑学院,建筑设计,文学学士(BA)

出版著作:
看不见的城市:三维设计,广西师范大学出版社,2012

参展情况:
2010 年 2 月,中国影像艺术 2010 年展之"场·域·情感"新影像媒体展,文津艺术中心,中国北京
2009 年 8 月,"从零开始":中国新媒体实验电影艺术联展,方家胡同 46 号艺术中心,中国北京
2009 年 5 月,第二届国际青年节艺术展,宋庄艺术区虹湾美术馆,中国北京
2009 年 5 月,韩国首尔实验电影节"译象"单元预展,中国北京,韩国首尔
2004 年 5 月,大山子国际艺术节,798 艺术区,中国北京

中央美院老男生

王歌风是中央美院的老学生，在这里他度过了7年的求学经历，从建筑学本科读到建筑学研究生。王歌风上学时中央美术学院正处在新世纪的转型期，学术重心由过去的传统美术形式（国油版雕）向设计和当代艺术转移。当时所有学习设计专业（包括建筑、产品设计和平面设计）的学生在一年级并没有细分专业方向，所有课程都在一起上。这种教学模式和氛围给了他更多机会接触其他专业，也播下了日后他进行跨学科与多学科艺术创作研究的种子。

目前王歌风在读的罗德岛设计学院作为美国排名第一的艺术学院具有很强的师资力量和活跃的学术氛围。学校内部的画廊和学校周边的艺术机构经常会举办在校学术或新锐艺术家的展览或艺术活动，这让他可以经常接触到美国最新的艺术思维。罗德岛设计学院与常春藤盟校布朗大学的合作关系对于学术来说也是一个重要的资源。两校所有的资源都是共享共通的，王歌风可以自由选修布朗的所有课程，有时他们也会在课堂上遇到来自布朗的同学。罗德岛设计学院通过与布朗的合作与交流避免了很多艺术学院具有的某种狭隘性，布朗强大的人文、社科和科技研究力量给王歌风的艺术创作提供了丰富的理论和技术资源。罗德岛设计学院的学术氛围很严谨勤奋，睡觉在这里是奢侈的享受。王歌风说。如果他想把每个课程都尽善尽美地完成，

名称：1983 Calendar Boy（1983年的挂历男孩）

年代：2012-2013

媒介：数字（网址 http://1983calendarboy.tumblr.com）

简介：本作品虚构了一个曾在1983年出现在世界各地的挂历上，现在却默默无闻在美国生活的中国男孩，并在图片社交网站 tumblr 上为这个男孩建立了一个页面展示印着他照片的所有挂历。

《1983》

每天睡 5 个小时已经算是很不错了。王歌风所在的数字+媒体（digital+media）是罗德岛设计学院里面最为前卫和高科技的专业，他们需要学习大量的计算机编程和电机工程知识，对于王歌风这样一个一直在艺术学院接受教育的人来说，在三十多岁的"高龄"重新学习编程并不是一项容易的任务。王歌风说虽然学习很紧张，但整个学校具有一种家庭般的气氛，学生可以在任何系得到帮助。教授教学以鼓励为主，并不会以某次最终作品的成功与否判定学生的水平，教授们更加重视过程和后续的发展。很多罗德岛设计学院的一年级研究生根本之前没有直接进行过艺术创作，但经过 2 年的课程也可以做出一些非常有力的作品来。在罗德岛设计学院，因材施教这四个字是被切实执行的，对此，王歌风的体会最为深刻。他说，教授会针对每个学生的背景、专长和兴趣帮每个学生制定最合适的研究反向。以他自己为例，他一向喜欢阅读和创造科幻小说，这个爱好以前似乎都被认为是与艺术专业无关的"闲趣"，但在教授的指导下，王歌风却发现他对于科学幻想的思维深度和构思故事的能力是完全可以发展成自己独特艺术形式的核心能量的。

用设计讲述时代寓言

因为是攻读的 MFA 学位，所以王歌风的创作状态并不局限于学校课程上，反而非常的宽泛和自主。他说自己现在的创作主要有三个方向：一是如何使用数字手段再造我们熟知的图像、物体或数据。在下半年他会尝试使用美国目前比较先进的 CAVE 虚拟现实系统来进行创作。二是声音艺术，包括试验音乐与声响，多媒介发声装置等。

三是虚构叙事性项目（fictional narrative project），一般会以影像、装置和文字的综合形式呈现。学校的课程给了王歌风很多灵感，平时的生活也在催生着艺术想法。每当这时，他会在第一时间记录下所有的新点子，然后逐步将其转化为成型的作品。目前来讲，他的作品主要关注在科技发展的当代，人们如何被科技改变着自己的行为，又如何去试图以自己的方法改变科技。在当今世界，外界因素（比如科技、文化以及政治等等）催生了人类许多奇怪的行为，王歌风会在自己的作品中将这些奇怪但却又符合逻辑的行为放大，以类似寓言的形式呈现，引起人们对于我们这个时代的反思。

电子音乐的影响

说到对自己影响深刻的人和事，王歌风很激动地提到了2000年英国电子音乐大师组合 The Orb 在北京的那场表演。王歌风说这场表演点燃了他日后对于实验声响和数字图像艺术的兴趣。他说电子音乐虽然不是自己的最爱，但使用数字或模拟技术制造电子声响（以及与之相伴的图像）却是他在多年来一直在研究的题目。2003年王歌风甚至险些被电死，他说那种濒死时的思想状态、感官触觉以及视觉图像为他的实验声响和图像创造提供了很多的灵感。另外，王歌风认为从小所具有的"收集癖"也深刻影响着自己的艺术创作方向。

对科幻与挑战最钟爱

王歌风说自己小时候对科幻小说疯狂热爱，甚至着魔。所以，说到他推崇和喜爱的作品时，他首先推荐了道格拉斯·亚当斯的《银河系漫游指南》。作为当代最伟大的硬科幻小说之一，这本书中疯狂而又符合科学原理和逻辑的奇思妙想给王歌风这种"高科技化"的艺术家提供了很多进行创造性思考的范例。同时，亚当斯的幽默感和叙事性也是他试图在作品中表现的。王歌风认为艺术并不需要都板着脸。中国近年来的艺术都过于严肃沉重，而有意去加重作品的严肃性反而会使得作品显得虚伪和轻浮，殊不知，巧妙地利用幽默感可以让作品更加具有振聋发聩的效果。

王歌风也非常喜欢台湾行为艺术家谢德庆的作品，尤其是他的《生活一年表演：1983-1984》非常具有革命性。在这个作品中，谢德庆用一个非常简单的行为诠释了当代人与人之间微妙的亲密关系。没有血，没有暴力，没有污物，谢德庆以很诗意的方式完美的使行为艺术达到了一个新的高度。这个作品让王歌风很有感触。

另一个王歌风颇为欣赏的项目时安迪·沃霍尔的《时间胶囊》。沃霍尔把他日常的很多"废品"，例如过期杂志、票据、服装等等放在了几百个纸箱里，并储存起来。王歌风认为沃霍尔放大了我们很多人都具有的一种强迫症，即又想处理掉自己不需

名称：Life is Good: Powered by Google（生活是美好的：由谷歌提供支持）

媒介：数字，相纸

年代：2012-2013

简介：谷歌的图像搜索（Image Search）是一个非常强大有趣的功能。你可以使用任意的图片——而不是文字——作为关键词来进行搜索，谷歌会为你的图片找到十四到二十八张视觉上最为接近的图片。我选取了九十六个人的头像作为图片关键词。这九十六人包括政治领袖、宗教领袖、明星、普通人等等。我把每张关键词图片与谷歌给出的视觉上最为接近的图片合成在一起，最后得到了九十六张模糊的笑脸。不论关键词图片是悲伤的小女孩、紧张的东德警察还是死亡的军事强人，合成之后的图片总会是微笑着的面庞。人们喜欢在网上张贴自己幸福的照片（比如社交网络的头像），所以谷歌可以搜索到的照片也大多数是微笑着的，人们用自己上传的大量微笑图片编织了一个"生活是美好"的幻象（Spectacle）。

本系列共有九十六张照片，合成这些图片总共使用到的网络图片有接近两千张。

Life is Good: Powered by Google (生活是美好的)

要的东西，但却又不想彻底把他们抛弃。沃霍尔用一种直接而又激进的方式阐释了当代消费文明和消费这种消费文明的人类之间的关系。王歌风说，不是每个人都有胆量和信心去做这样一个艺术项目。

在艺术家方面，王歌风最推崇的画家是埃贡·席勒，后者直接影响了王歌风的绘画风格，而且让王歌风坚定地认为对于架上绘画来讲，具象表现永远是最强有力的形式。池田亮司也是王歌风喜爱的艺术家，池田亮司让他走上了决定学习 digital+media 的选择。与席勒相对，池田亮司让王歌风明白了，如果要创作极简抽象作品，计算机永远是第一选择。

艺术是脑，技术是手

对于设计来说，艺术与技术是永不可分的两个重大范畴，对于二者关系的理解一直是设计行业非常关注的话题。王歌风以人作比喻，他说艺术是脑，技术是手。从表面看，技术进步推动着艺术形式发展，但实际上，从国际范围来说，艺术家的思维经常是走在技术之前的。是艺术家的需求催生了很多技术的产生，这在王歌风所处的数字科技领域尤其明显。很多软件、编程语言都是为了使艺术家可以完全实现自己预想的效果而产生的，甚至很多艺术家会直接自己设计软件来满足自己的需求。一个真正的杰出设计

名　称：Mutations From the Future: A Not-so-sad Dystopia（未来变异：一个不那么伤感的敌托邦）
媒介：综合（印刷品＋绘画＋装置＋影像）
年代：2012
简介：本作品通过混合媒体的手段讲述了一个关于未来世界的故事。22世纪，在一个文明崩溃后的敌托邦，人类、机器人、人类与机器的杂交后代以及各种变异人以一种奇特的方式和平共同生活着。有人试图坚持着21世纪初期"黄金年代"的生活，但大部分人拒绝任何形式的复古。以21世纪的标准来看，22世纪的敌托邦是绝望的，但生活在敌托邦里的人们却依然享受并发展着自己的文明。

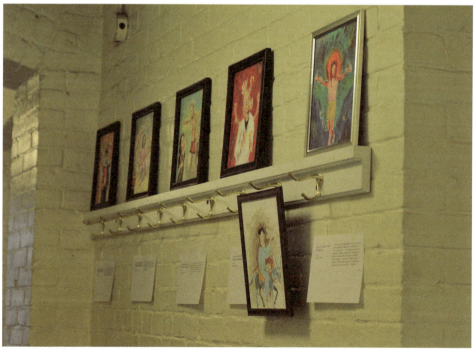

Mutations From the Future: A Not-so-sad Dystopia
(未来变异:一个不那么伤感的敌托邦)

师或者艺术家是应该永远走在技术之前的，设计师和艺术家的需求和想象力是技术开发人员的军令状。在王歌风的创作中，技术水平只决定哪件作品率先问世，而不是作品的生死。他开玩笑说，digital+media 专业的信念就是"人有多大胆，地有多大产"。你可以想得尽可能的大，技术跟不上的部分总有一天会实现，如果因为技术达不到就放弃一个作品那是非常可惜的。其实不光是在罗德岛设计学院，目前整个美国当代艺术界的格言都是"think big"。技术永远比你想象中发展得快。王歌风说："如果你的思想不走在技术的前面，你就被淘汰了。"

新锐的重点在"锐"

王歌风对"新锐"的理解很符合他所陈述的 digital+media 专业的信念。他觉得新锐的重点在"锐"。说新锐作品应该像刀锋一样具有某种杀伤力。新锐作品的作者应该不是以往已经在其领域中已经有一定成就的人。王歌风举例说，一个画了 40 年油画的画家在第 41 年用电脑制作了一幅作品，这叫创新；而一个之前从来没有碰过电脑的非洲男孩在学习了一年 C 语言之后自己编了个软件，而这个软件根据某些数据画出了一幅油画，这叫新锐。

民族与世界随时转换

王歌风说，我们的民族性是很难隐藏的，所以根本不需要担心作品没有明显地揭示出中国特色就失去了民族性。我是中国人，我的思维方式必然不是美国式的，我的作品自然就具有我的民族性，大可不必有意地把那些"中国元素"拿出来。有句话叫民族的就是世界的，但王歌风说自己要补充的是，纯粹的民族艺术对于世界来说可能会是某个时段感兴趣的话题，是猎奇的对象，但不能成为真正的主流，也就是说，别人就是看个热闹捧个场而已。艺术家就以自己目前的思想体系进行创作即可。我们不是生活在与世隔绝的文明中，本来就是一个民族与世界的结合体，我们的作品自然就同时具有民族性和世界性。至于传统与现代，王歌风认为在自己的数字艺术领域，两者是可以随时进行转换的。通过他自己独特的再创造方式，传统的内容会变成最现代的艺术形式。

"Event-based"（事件）与美术馆的互动

近几年，西方艺术界有个很大的问题就是传统的画廊展示方式与新的艺术作品形式之间的冲突，很多作品根本不适合在画廊展出，甚至很多作品根本不是我们传统概念中的"作品"。而王歌风所从事的 digital+media 专业的大多数作品也都不是适合在传统美术馆展览的。美国这些艺术家们更喜欢在审美之外关注作品对社会所产生的作用，他们乐于看到自己的作品会激起一个群体性的社会行为，即所谓的 Event-based 艺术。王歌风说的是一个非常

名称：Noise Zen（聒禅）
媒介：综合（声音装置＋影像）
年代：2013
简介：作品讲述了一个奇怪的设备及其创造者的故事。这个设备可以将各种电子器材的噪音收集起来并随身携带。它的创造者并不喜欢噪音，但离开了这些噪音却觉得不舒服，心里难以平静。他为了可以在一个合适的场所专心地禅悟，就发明了这样一个可以将自己最喜欢的噪音随身携带的设备。

本作品是一个寓言式的故事，它放大了目前我们所面临的一个问题：我们被许多不健康有害的东西包围着，但离开了这些已经变成我们自身一部分的"坏"东西，我们却又无法舒服的生活。人类在致力于消除这些有害的东西，例如污染和噪音，但真正失去了这些，人类的记忆却又变得不完整。在人类美化自己的生活的同时，总会有人试图将那些必将消失的"坏"东西收集起来。这种怪异的行为是荒诞的、无用的、与现实唱反调的，但却是符合逻辑的。我们需要反思，在不断优化这个世界的时候，我们到底失去了什么。

时兴的艺术门类，也是他近来特别关注的艺术话题之一。Event-based 艺术家抛弃掉了一切传统的艺术展示方式，以一个有时候看似幼稚或者滑稽的活动来拷问当代人与社会的关系。

王歌风说，对于这些与传统美术馆展览形式相悖的艺术作品，他一直在想如何去弥补他们与美术馆空间之间的鸿沟。王歌风认为虽然某些艺术形态并不需要美术馆，但对于普罗大众来说，美术馆还是最普遍、最直接接触艺术的场所。如果完全抛弃美术馆，在目前过于激进，并不现实。所以他所考虑的就是使用综合手段进行展示，即同时展示录像、相关实物以及文字记录。更进一步地，王歌风提出，针对目前西方艺术创作的环境，作为艺术家必须要两条腿走路，不能只埋头创作那些有形的作品，同时也要关注与社会行为相关的项目的策划。或者说，在创作那些传统的有形的作品的同时，也要考虑这件作品有没有可能引起公众的一个集体行为，或至少是与观众有着一定程度的互动。王歌风说："放在展柜里不可触摸的艺术品大概已经只属于 19 世纪了。"

诡异的幽默感

王歌风说，自己目前创作以虚构叙事性项目为主，所以他的创作开端一般都是故事的写作。每天他的脑子里都会产生很多很多的奇怪的故事，他会将自己觉得有趣的故事记录下来。另外，他会注意收集人平时的一些奇怪的行为，分析其原因，扩展这种行为继续发展的可能性。很多时候，王歌风还会去二手店寻找灵感，那些非常具有历史感的商品经常能让他得到更多的故事。

王歌风觉得自己跟大多数人最大的不同就是他的作品追求的第一感觉永远是"诡异的幽默感"，但在仔细地观看之后观众会发现作品中所有的看似荒谬的东西都有着非常强大的逻辑性。

我一直在跨界

"我一直就在跨界"。这是王歌风最得意的事情。王歌风是建筑学的学士和硕士，作为一个建筑师和设计师工作过若干年，但他现在所研究的是看上去跟建筑完全没关系的声音艺术，他甚至还创作油画。王歌风说罗德岛设计学院录取他，看中他的就是建筑背景、跨学科与多学科艺术创作的潜质。在王歌风的作品中，空间与声音的关系是他的研究方向之一，这完全就是建筑和声音艺术的跨界。王歌风说目前他对自己的定位是 20% 的程序员、10% 的机电工程师、20% 的音乐家、30% 的作家、20% 的艺术家。"没有跨界思维就没有我的作品"，王歌风说。

独立思维是优秀设计师的基本素质

王歌风认为，好的设计师必须在能捕捉市场需求的同时还能保持自己清醒的个人思维。一切跟着市场和消费者走，最终会失

名称：Sensory Connection（感官联接）
媒介：综合（互动装置＋影像）
年代：2013
简介：由传感器（距离感应器和电容感应器）提供数据，Arduino控制，马达驱动的两个木盒子以"科技化的诗意（Technological Poetic）"表现了人与人（或物与物）之间一种微妙的关系。有人在孤独中躁动地寻找可以使自己感官关闭，回归宁静的人（或物），也有人在寂寞中平静地等待可以使自己感官激活的人（或物）。当这两种人相遇，想寻找平静的人发现感官关闭的平静只存在于特定的距离，而等待激活的人被激活后却失望地发现激活自己的人已经关闭了感官而无法交流。最终，这两种人再次分开，重新回到原本的躁动和寂静中去。

与罗德岛设计学院Digital+Media MFA 刘欣宇合作。

去设计的意义。设计师不是美工,好的设计师肩负的任务是要用自己的设计提高全民的审美,或者至少可以明确的给消费者表示什么样的设计是好的,不落后的。而最能展现设计师未来潜质的因素就是能否在信息爆炸过剩的当代始终保持自己对事物的独特清晰见解。对此,王歌风对自己还算满意,他说自己虽不能算是多么优秀的设计师,但至少始终具有独立思维。

因此,在王歌风看来,如果想成为一个杰出的设计师,那就一定不要被我们周围快速产生的文化现象所洗脑,一定要有自己的独立思想。在你去做一件事时,一定想清楚这是你真正需要的,还是只是看别人做了自己也想做。如果让王歌风选择设计行业从业人员,我说自己会偏爱那些能对那些大家都在做的、看似非常合理必需的事情能做出冷静批判的人。王歌风说:"我们在做着太多莫名其妙的事情,仅仅是因为别人都在做。"

中国设计"太快了"

王歌风觉得中国设计的状态是"太快了",其优势就是可以在短时间内拿出大量看上去还不错的作品或产品,而劣势就是快速设计催生出的急功近利。一旦一个人不能在短时间内发光发热,就可能被列为废材一类,并永远被弃用。而在美国,很多时候一个人的潜质是更被看中的,也许你在学校或公司的前三年一件像样的作品也没有,但你的教授或老板都会很有信心在自己的学习或工作环境中你必然会成长。此外,王歌风体会到,因为快速发展,我们太喜欢抛弃那些旧东西了。在美国还有人专门研究手绘广告插画和手绘广告字,而且依然有很多人在使用这些东西,而我们却以全数字化为荣。

在美国,王歌风不工作的时候会听音乐、做音乐,甚至进行写作。从小喜欢收藏的他非常喜欢去逛美国的二手商店,里面可以发现很多灵感或者可以拿来改造成自己作品的东西,比如很多奇怪的旧电器。这很符合王歌风的性格以及他最自己的评价,那就是绝不随大流,无论是选择收藏品、选择专业,还是从事他挚爱的设计创作。

王绍强

做亚洲最好的设计交流传播平台

1994年毕业于上海理工大学，获学士学位
2001年毕业于广州美术学院，获硕士学位

社会职务：
广东美术馆馆长
广州设计师协会会长
三度传媒机构总裁及总设计师
《Design 360°》设计杂志创办人和总编辑
空间设计杂志《尺度》创办人

个人业绩：
2006年被评选为中国百名杰出设计人才。
长期从事教育、设计、传媒等工作，主编专业书籍过百部成为美国Gingko出版公司、日本Azur出版公司、新加坡Page One出版公司、西班牙Promopress出版公司的独立出版人
其主编的《Design 360°》观念与设计杂志荣获2009、2010、2011年的DOBW亚洲最具影响力设计奖。
中国海报双年展、白金创意设计大赛、香港插画奖、平面设计在中国(GDC)、靳埭强设计奖等各大学术组织评审专家
作品入选全国美展、亚太设计双年展、澳门设计双年展、中德平面设计双年展、GDC、BODW等。

从上海到广州

1990年,王绍强开始进入大学学习设计,那时的现代设计教育刚刚开始,没有电脑,都是手工画画,所以那时每位同学的手头基本功夫都非常好,美术出身的他,造型能力很强,他骄傲地说自己也算是其中一分子。那时资讯很少,没有网络,没有杂志,没有很好的书可以看,所以王绍强他们接受教育那段时间经常要靠看国外的旧杂志来获取信息,经常也会深入乡下画画、写生,以便积累更多生活上的体验。

在上海读完大学后,王绍强又去广州美术学院读当时鲜见的设计硕士,后来就留在了广州美术学院工作。王绍强说自己读书时学生生活跟大家大同小异,只是所处历史时期不同而已。刚开始在上海读书的时候用到最后的粮票,吃碗面还要给粮票。一个学期之后就没用了,搭上了粮票的最后一班车。当时上海没有一座立交桥,只有人行天桥,所有路都是平路,现在上海是立体的,地下地上平面都发展了,整个社会变迁很快。

王绍强开玩笑地说学生时期时间过得慢,一个学期等很长时间,但到了工作阶段时间就过得特别快,一年一下就过了,整个节奏很快。王绍强现在自己一边从事设计教育工作,一边在做设计创意和设计传播,事情就更多了,很多繁琐、繁杂的工作都会压在身上。他说自己通过十几年发展以后,现在整个状态略有不同了。以前是为

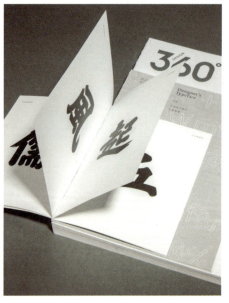

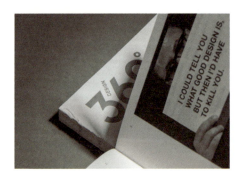

《360°杂志》

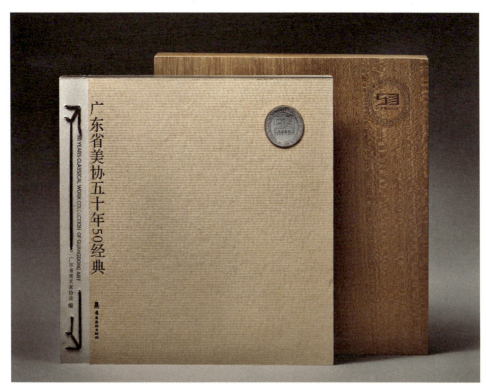

《广东省美协五十年50经典》

了工作而工作,现在开始思考社会人群的生活状态跟工作之间的关系,不能为了生活而工作,但他也坦言自己还没达到享受生活的程度,现在算是一种过渡吧,力求工作跟生活要有所结合。王绍强说有时会刻意让自己慢下来,让年轻人、助手、助理去做多点事情,虽然整个生活状态还是很紧张,但是会开始调整一些做法,让自己不要那么快,把事情做深刻一点、深入一点。"这就是有所改变的地方",王绍强说。

教学之余,王绍强创办的公司也很红火,主要有三个业务:出版、设计服务、设计研究。这里面最著名的品牌产品就是王绍强创立的《Design 360°》观念与设计杂志。这本创办于2005年的设计杂志已经成为亚洲著名的专业性主流设计杂志。外界评价这本杂志是以追求学科边缘理念、整合设计资源为目标,寻找个性独特的思想方法和逻辑思维,坚持尊重自然与环保理念,注重文化传统和创新的融合。杂志在创办之初就非常关注设计创意与设计理念、杰出设计从业者、设计教育、设计历史和全球资源、资讯的整合,自创办以来已荣获2009、2010、2011年亚洲最具影响力设计大奖,同时也是黄铅笔奖(D&AD)、国

双喜瓶

际平面设计联盟(AGI)、国际平面设计协会(Icograda)、香港设计中心、台湾设计中心、戛纳广告节等活动方的长期合作媒体。杂志目前已拥有数万名忠实读者,获得业界的广泛好评和尊重。

在《Design 360°》观念与设计杂志的基础上,王绍强又创办了"360°店"这一设计传播交流平台。"360°店"秉承了《Design 360°》观念与设计杂志一贯的理念,关注亚洲新生代设计力量,定期举办各类展览,促进各界的设计交流,并向关注及爱好设计、追求生活质量的人士推广来自亚洲设计品牌的设计产品。2009年王绍强在中国广州成功开设首家实体360°店,2012年在广州红专厂创意生活区开设实体360°店分店。

王绍强的设计观

说到对自己影响深刻的人,王绍强说自己因为近十年都在做很多设计传播的工作,对自己有影响的人多得很。比如对他教育方面的影响、对设计、对专业态度上面的影响都很多。他向我们列举了三个人。第一是设计教育方面,中央美院的王敏老师,王敏在中国传统的教育体系里面创办了一个全新的教育模式,王绍强认为这种教育模式到目前为止仍然是中国最好的教育模

式。第二个是靳埭强，靳埭强创作、努力了一辈子，长时间在第一线进行设计创作。同时，在近十年，他把大量时间放在设计教育上，到目前为止，70岁的时候还是坚持创作，怀着执著和坚持的态度。王绍强说这些人对自己的影响都很深、很大。另外一个是深圳的韩家英，韩家英在商业上的成功有目共睹，他在进行繁琐的商业业务时还坚持创作，而他的创作也形成了自己独特的风格。

关于设计中艺术与技术的关系问题，王绍强认为这个很有意思，无论是问题本身还是探讨本身。王绍强认为，未来的艺术与科技一定是结合体，利用技术来实现艺术的想象力，也利用艺术来补充科技的冷漠跟无情，所以两者很好地结合会是很好的关系，而且未来是互联网交互、体验的时代，所以更需要这两者的结合体。我们现在也在努力充分地利用和解读这两者结合能够产生什么样的成果、关系。

关于如何看待或处理艺术设计创作中"民族与世界""传统与现代"的关系问题，王绍强说，这个问题很多人在问、在研究、在探讨，他认为现在做设计必须要有世界观的心态。至于设计是否一定要做得很传统或者很现代，他觉得只要把我们自己的东西做好，用现代人的眼光来做当下的东西，其实无意之中这就是现代的产物，因为我们是现代人，那现代人做出来的东西就是现代的。至于传统和现代，这个不需要去考虑，只要你是活在当下，把自己的事情做好，如果你做得最好，那么这就是世界上最好的东西。王绍强打比方说："我们现在在炒一个东北菜，如果你把这个东北菜炒到最好，那么这就是世界上最好的东北菜，所以并不需要在这上面纠结考虑太多，当然设计人的眼光不能落后，在这个前提下其实不用去考虑这个问题。把你的分内东西做好，那这就是世界上最好的东西。做成二流的，那这就是第二流的东西，所以不需要过度解读所谓民族性、世界性的问题，但如果你去模仿别人，就不会受到尊重，所以要踏踏实实做好自己的东西。"

虽然身在高校，但王绍强仍然十分关心各种社会性问题。比如他们现在做的设计会关心到社会的弱势群体，像单亲妈妈、妇女、无法正常上班的人。王绍强的团队现在跟香港、马来西亚、丹麦一起做出一个3X，其中的整个概念就是社会性的设计。王绍强他们无论做手工香皂、杯子也好，或者别人当做废品的东西，他们都重新回收来做。他们做的陶瓷，是人家扔掉的有缺点的，然后重新回收来用插画表达，让它重新得到生命。类似这些王绍强认为更多是在解决社会性的问题，因为现在中国社会性的问题很人，比如说经济问题、浪费问题、道德问题，这很多都体现在设计之中，可以利用设计来解决。

王绍强认为自己目前所关注的问题肯定会影响到他的设计，甚至不单单是影响，他

纪念张仃

会用设计的行动来实现自己的关注。现在王绍强的团队每年都有展览、创作、研究,包括关于城市的问题。去年他们做一个关于城市百年传统小店的专题,其实这些小店都接近倒闭的边缘,但是社会政府都不关注他们,而王绍强他们通过设计、艺术的行为来重新挖掘它、给它做创作,使它重新焕发能量。

王绍强说自己在创作的时候,一定要先想清楚,再用自己的方法去解决。每个人的思考、做事方法都不一样,没必要都变成一个模式,只要最终能把事情做好就行了。他举例说,现在如果要做一本书卖到美国去,那就要首先考虑为了达到这个目的,必须具备什么条件,然后一步一步解决好。王绍强说,这其中需要强调的是,这个模式必须是符合你自己实际的、最有效的方法。"自己怎么想就怎么做,也没有专门研究过别人是什么样子的",王绍强淡淡地说。

王绍强的设计经常要关联到许多不同的领域,但对于"跨界"的说法,他却并不感冒。他说:"对于跨界我并不想谈,其实每天做的事情都是跨界的,不是纯粹地做一件事情,而是整体的解决方案。"王绍强认为现在做一个生活的设计,不能只关心设计本身,还要有生活文化的挖掘、整理,而且加上产品设计不是平面设计,需要去关注它的生产工艺、产品跟人体间的关系、在市场的位置等等一系列的设计规划,所

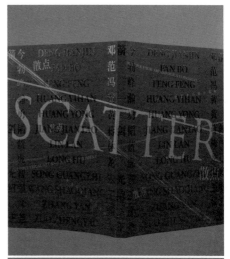

散点——多元视觉艺术与设计实验

以，这其实都不是单一的设计行为，而是整体的解决方案。王绍强说他们天天都在做这样的事情，他们所有的作品都是超出原来所学的知识面，学校学到的只是其中一个环节，大部分环节都是整体协调的综合解决方案。王绍强说："所以现在提跨界太没有必要，我们做的每件事情都是多方面通力合作、多方面协作解决的情况。这样需要一个统筹者来带动整个团队，解决综合性的问题。"

王绍强认为，好的设计师必须具备几个条件，第一个是勤劳的态度，因为设计要想得很周到，具备多方面知识。态度很重要，没有好的态度，很难成为好的设计师。第二个是懂得思考，如果不懂得思考，就只能是单一环节性地解决问题，所以要懂得深入思考。第三要懂得观察，观察别人、社会以及相关的东西，有归纳能力。好的设计师还要懂得最基本的经济学、成本核算，要有探索的精神，敢于冒险、创新、突破……要具备的条件很多，但有些条件是可以修炼出来的，有些是不可以的，所以每个人要去掂量他自己。

对于时下设计行业的发展，王绍强也有自己的看法。他认为，在当代中国来说平面设计领域属于发展比较快速的，也是一个比较好的设计门类。现在中国出现了很多具有国际影响力的设计师，这是很好的现实，但我们现在看中国平面设计发展得比较早，已经比较成熟，其实是属于少数的，相对来说整体还是比较落后的。他认为我们在日常生活中看到的平面视觉很多东西

散点——多元视觉艺术与设计实验

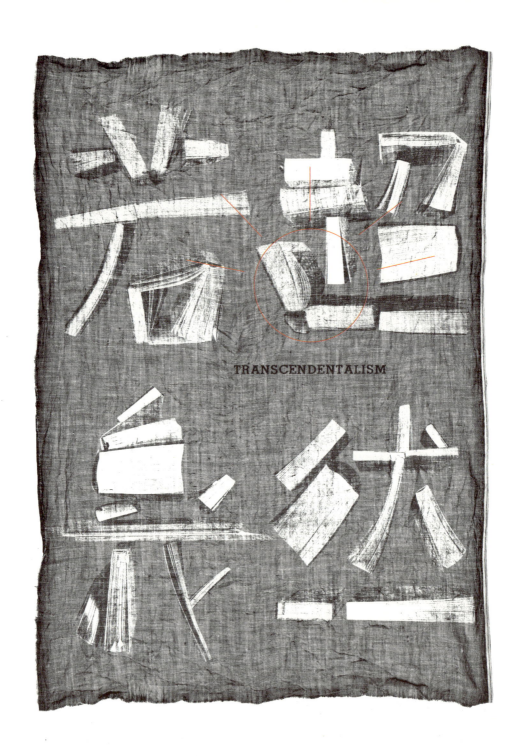

超然若义

距离专业水准还很远。中国的发展空间很大，但由于中国又是一个多民族、多地区、多层次，相对来说比较混沌的社会，有穷有富，东西南北文化、地理、经济、发展程度、人与人之间、客户与客户之间差异都大，是个多元存在的状态。这些问题平面设计师解决不了，只能由社会自己进化、国家去努力，设计师做好自己就行了。

王绍强的朋友圈

王绍强在圈内外有很多朋友，一方面是他的专业能力和水平为他赢得的尊重，另一方面则是他真诚、开朗、友善的个人魅力使然。这些大家里有靳埭强、王受之、韩家英、王粤飞、日本设计师真之助以及戛纳评委丹麦设计师Jesper等，他们对王绍强及其《Design 360°》不吝美言。

旅美设计理论和设计史大家王受之认为，王绍强是中国现代设计的中坚人物之一，是一个融设计、创意、研究、教育于一身的设计艺术家。据王受之称，二人相识超过十年，王绍强为人低调，务实、精干的性格成就了他现在的全部。王受之说王绍强用十年编辑一本《APD设计年鉴》，也用十年编辑出一本让中国的设计与国际有了对话的平台杂志《Design 360°》。很多人都不知道王绍强是国际多家专业出版社的海外独立出版人，他长期从事教育、设计、传媒等工作，编辑设计过三百册专业书籍，而王受之自己很多书的设计也是出自王绍强之手。

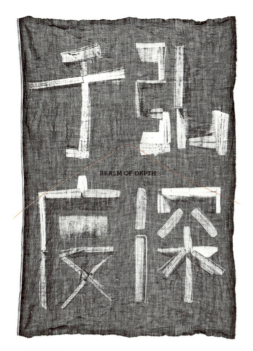

弘深于度

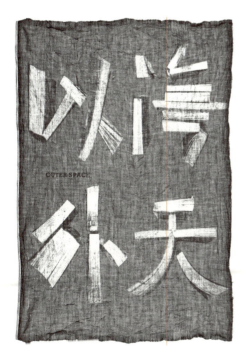

海天以外

靳埭强对王绍强的《Design 360°》也大加赞扬，称其是具有前瞻性的国际性设计杂志。在内容方面，《Design 360°》不再追随一般设计杂志常用的设计师、设计机构的专题评介，或以报道各种设计活动作为主要的内容。其重点的组稿方式常自主地以创意思维去建构各种有价值的专题，以此带动读者开拓思考的空间，引领设计专业的前瞻性探索与省思。在设计方面，《Design 360°》经历三个时期的创作，力求推陈出新，塑造出独特的个性；配合内容和编辑理念，引进跨地域的合作，成功地使中外读者衷心赞誉，开卷乐阅，为纸书注入新的生命力。

丹麦著名设计师、戛纳国际广告节评委，也是王绍强 3X 工作室的合伙人 Jesper 更愿意从中国文化的角度解读王绍强和《Design 360°》杂志，他说："中国哲学家老子曾说过一段与三字哲学有关的话：道生一，一生二，二生三，三生万物。《Design 360°》杂志迈入了第十年，这对于杂志及其创始人王绍强先生来说都是一件值得庆贺的事情。王绍强先生的深谋远虑，开阔的视界以及在设计领域的强大创造力，使得《Design 360°》杂志当仁不让地成为了一本拥有国际声誉的优秀杂志。"Jesper 认为，中国正在进入到世界舞台的中心，中国的创意行业吸引了众人的目光，而王绍强与他的《Design 360°》杂志见证了这重要的发展。拥有十年资历的《Design 360°》杂志以及三度公司旗下的设计出版物都对中国的创意行业有着非常大的影响。Jesper 说自己相信王绍强在设计方面的创造力以及他强大的领导能力，是三度出版物能在世界各地书店里占有一席之地的原因，而王绍强也曾经提及过，在接下来的十年里，最重要的事情是改变人们对"中国制造"以及"中国设计"的看法。Jesper 还饶有兴趣地回忆十年前他和王绍强的第一次见面，就在王绍强的办公室里。那时候《Design 360°》杂志已经出版了第一期，"他和我邀约见面，并表示希望能在下一期的杂志里展现我们团队的作品"，Jesper 说，"当时看完《Design 360°》杂志的第一期之后，我便感受到了来自中国设计独树一帜的品位以及创新。我们就在这一天培养了友谊，然后一起创立了 3X 工作室。"如今，这个由一群好朋友共同创立的创意工作室，经营的领域涵盖了艺术、展览、文化活动、餐饮、平面设计、时尚、品牌策划、包装、出版、产品设计、室内和建筑设计等，并迅速成长为在国内外均具有较高知名度的艺术与设计创意机构。

给设计专业大学生的建议

王绍强对设计院校的大学生们也有自己的建议，他说现在的大学生第一必须要有恒心、执著的态度，这是大部分人没有的。现在大学生找工作的标准主要是看薪水多高而不是看机会有多大。很多人做一份工作很短时间就会跳槽，不是说这个工作不好，

而是希望找到更好的工作。王绍强说现在大学生比较浮躁，很难静下心来去获得什么东西。第二缺少不断进步和虚心学习的心态。在大学生里面走到最后有多少能真正成为设计师呢？十年后就见分晓。学设计的十年后还是做设计的估计不到20%，其他人干什么呢？不知道，有好的也有不好的，很难讲，但如果没有坚持的心态、执著的、虚心进取的态度，很难坚持到最后。

除了工作之外，王绍强说自己的业余时间很少。他坦言自己也不喜欢这种状态，也希望早日回归生活本身的形态，所以他说自己现在开始有意识地去关注身体，开始去思考怎样的生活才最适合自己。"当然现在还停留在思考准备的阶段，还没付诸行动。"王绍强无奈地笑着说。

刀笔、画笔、文笔

王子源

既古且新的设计理想

中央美术学院设计学院第五工作室导师,副教授,博士
1992～1996年,就读于山东工艺美术学院装潢设计系
1996～1999年,就读于中央美术学院装潢设计系并获硕士学位
1999年至今工作于中央美术学院设计学院
2003～2012年担任视觉传达设计专业(Typography)课程教学
主要从事视觉传达设计及文字设计专业
2005、2013年先后荣获教育部、北京市教学成果奖

设计获奖:
2009～2010、2005～2006、2003～2004年度三次荣获"中国最美的书""设计奖
2004年第六届全国书籍设计展览暨评奖艺术类金奖
2004年第十届全国美术展览暨评奖艺术设计类优秀奖
2003年起作为核心设计小组成员参与奥运形象设计等大型合作项目,曾担任奥运色彩形象设计、阜阳体育图标等多个项目的设计指导,并荣获"2008北京奥运特殊贡献个人奖"

重要展览:
2012年中国首届设计大展,深圳
2011年第二届首尔国际文字设计展,韩国首尔书道艺术馆
2011年东京文字设计指导俱乐部年度展,日本东京银座画廊
2010年德国第一届德中平面设计双年展,奥芬巴赫市
2009年中国当代书籍设计40人展,德国法兰克福国家图书馆

主要策展:
2011年首尔"火花"国际文字设计展(Typojanchi)国际推进委员会委员
2009年北京世界设计大会筹备委会委员,"文字北京"09设计展策展人

"兼师兼学"的设计师

回忆起读书时的事情,王子源还很兴奋,他说在90年代读书期间学校还是很安静、很单纯的状态。那时接触比较多的老师都很年轻,课程安排也不像现在那么费周折,谈不上太多系统化,几乎是完全靠老师个人的学识和能力在完成教学。同学们课堂及课余也经常跟老师聊专业,听他们侃项目,其实很多专业见闻都是那时开始积累的。作业当然完全靠手工绘制完成。在每轮课程结束作业将要提交之时,到了晚上同学们都会趴在教室的桌子上手绘那些海报、包装、书籍封面的设计。相比目前的学生的学习,王子源说那个年代对于"手"的了解要更多一些,各种技艺更为熟练一些,所以他现在还坚持认为设计或创作有时可以是一种下意识的互动,如人吃饭的动作,就不需要强制性的思考,设计有时也是如此。说得好听一点,目前的很多学生对专业思考大于工作,其实尤其在设计的初始阶段,熟练的操作往往更能贴近设计师首先作为匠人的本质。

1996年到北京读研究生成了王子源成长过程中的重要过渡,他接触到很多新鲜的人和事。参与了很多设计项目,有些曾是当时重要的大企业。另外,还参与中央电视台标志、屏幕标板的字体改进设计。虽然不都是独立完成,但那时的经历拓展了他对设计的总体认识,王子源说,这跟他的硕士导师王国伦先生的指导密不可分。

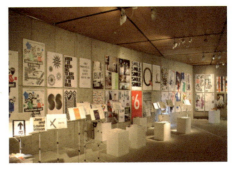

《文字新生》策展及出版
Artpower 出版
170×240mm,2009

对于后来的博士学习,他说博士学位的学习对于一个年轻设计师或教育工作者来说是重要的,其所要求的是个人独立性的、系统性的思考,理论的梳理和撰写会在一定程度上厘清你的专业思路。在中央美院王子源主要从事有关汉字的字体及文字应用的教学、研究和实践。同时在中央美院工作之余又先后参与到一些国际性的项目。2008年奥运会景观视觉设计项目是他设计生涯中历时最长的项目,自2003年开始,从核心图形、色彩系统到单项体育图标、二级标志设计都是他们工作的内容。作为组织者和核心参与者,王子源说自己因为这样的文化项目使他对设计的可能性和平衡感有了更多的判断。还有如2009年北京世界设计大会的筹备工作,类似的设计策展任务使他开始放宽视野去看设计。目前王子源和他的团队也会进行一些文化出版项目以及企业的视觉设计工作,他说一部分企业虽然很小,但却非常灵活。他对设计任务的判断几乎来源于几点:对设计课题的兴趣、经济上的优厚、交到很好的朋头或可以成就较好的作品。

读万卷书,行万里路

幼年的成长经历使得王子源会对平凡或弱小的事情有着与生俱来的关注力,同时也会对设计改变命运的主题有着无限的期盼并愿付出极大的努力。王子源说自己在来北京之前接受的所有教育看起来都是传统

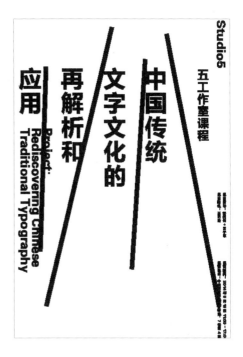

中国传统文字文化的再解析和应用课程海报
700×1000mm,2014

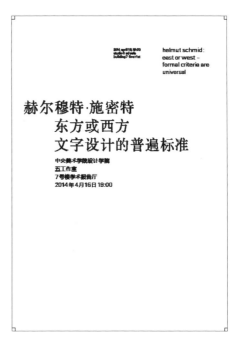

赫尔穆特舒密特工作坊海报
700×1000mm,2014

的方式,包括手段,现在看来有着巨大的意义。对于他来说,那是一种看起来按部就班但是能让你把一些学习的细节积淀在心里的丰富过程,使得你即使面对日新月异的新媒体仍然可以保留住心底那份对设计表达的自信。

王子源认为,作为设计师,首先要求内心有着无限的丰富,察语言观色彩。就普遍的成长来说,鬼才甚为殊荣,但普通而健康的成长更为重要。在工作之中,王子源说自己经历的事情包括帮助过他的人很多,但他与韩国安尚秀先生近15年的交往对他影响最甚,很多次一起在国内游历、演讲和完成项目。十几年间去过西部敦煌、西安一线,山东曲阜、嘉祥、临沂一线,江苏镇江、南京、云南丽江一线和湖南长沙、江永女书一线,镇江、扬州、西宁等等。王子源说每次的时间有长有短但都让他记忆深刻,他认为设计作为当代文化的表征,在现代社会中被严重地商业化了,也窄化了,我们应该把设计回归到生活延续进程中的、视觉及文化的范畴。设计师更需要读万卷书,行万里路。

设计有道

对于自己推崇的设计师,王子源认为每个人趣味的不同也许会喜欢不同设计师的作品。大学的学习阶段,那时他们接触得更多的是90年代台湾、香港、深圳的设计师作品。王子源说,山东可能是由于很传统,

《象之中国——曹吉冈阶段回顾展》
北京玛拉当代艺术中心出版
285×370mm,2008

特别欣赏能够穿越，把老和新结合起来的作品。自20世纪八九十年代开始，香港的设计家们对商业和文化的结合虽然比较直接，但也是一种态度，设计还是做到了"精""美"的层面，也能直接唤起人们的直觉印象。工作之后随着对设计关注的越来越广泛，王子源说自己越来越推崇安尚秀先生的作品，尤其欣赏他对文字的研究及对以文字应用为手段的、文化性的设计。"设计不仅仅是视觉的关系，平心而言，对画面关系做到精湛理解的同时又赋予其更广泛性的文化关注，看起来很难兼得，但这确实是一种设计的境界。"王子源如此总结，设计其实是有正确性可言的，由此也是有道的。

关于设计创作中艺术与技术的关系问题，王子源这么认为："技趋于道"——中国"庖丁解牛"的故事我们都知道，"庖丁"相当于用最少的力气完成了一个项目，观者都会有欣赏艺术般的感受。新的问题是我们现在可以用或喜欢用更加科技化的手段来解牛，好像庖丁的作用就无足轻众了。所以目前很多人对技术作用的认识往往会持有两种极端的态度——"低技"和"炫技"。王子源认为，前者如一支挥洒自如的毛笔，看起来是低技，但书法作品带给我们的是开放性的多种艺术阐释。而后者是设计里强调技术的渗透，就好像我们看到的3D电影，无疑也受到人们的喜爱。伴随着计算机技术为新元素渗透到设计中，如计算

吹烟与海马
Timezone 8 出版
170×240 mm，2010

机的"生成"设计也成了一种设计方法。从传统的平面设计领域到与技术有着更为亲密关系的新媒体设计，王子源说对他个人来说有两点很重要：第一，强调回到"心手合一"的本源和状态，不妨多尝试低技作为重要的设计方法；第二，寻求技术的合作或者在设计中映射出技术的影响，增加对技术因素美学的考虑。王子源说自己在设计创作时不会首先考虑技术的因素，如果概念需要才会考虑到技术的涉入，并且重要的是在技术的运用上要养成逆向思

全国高等院校艺术设计学丛书
清华大学出版社
170×240mm，2006

维的习惯。他举例很多绘画大师的作品说："就像我们在学习绘画的时候,越是简单的物体越要画得不简单。"

保持开放的态度

"新锐"是我们这本书的关键词,也是当下设计领域的热点。王子源如何认识"新锐"？他说,从设计的艺术性来看,设计师提出与众不同的想法或作品,洗刷之前所有人都会产生的审美疲劳或创作惯性,这是具有挑战性的行为并值得努力,但同时这并不是设计的最终目的,所以"新锐"这个词语如果仅仅用"新鲜"来解释的话在当下会带来误解。"新"较为容易做到的,但问题是我们要清楚,"新"并不会代表"高雅、高明、高超"——这涉及设计价值判断或设计价值观的问题。王子源认为,所谓的"新"并不是以"游戏"的心态切入设计的诸多话题——"新过就死"好像被奉为一种新生态,作为设计师这是比较危险的。因为我们也许被赋予了新的造物主的角色：诸多社会资源是围绕着广义的策划去流通的,如新产品的开发、新推广的发布等等,设计当然涵盖在诸多环节中,自然是承担着巨大的责任的。对新的追求使得我们要考虑作为新的有源之水——新的方法论的研究。"我更倾向于用'保持开放性的态度'来比喻'新锐'。"王子源说："但做既'好'又'新'的设计总是令人期待的。"

设计不应标签化

对于艺术或设计创作中"民族与世界"、"传统与现代"的关系问题,王子源结合自己参与奥运设计的经验,认为越是世界性的设计项目,包括大众在内的许多人常常会站在民族或传统的立场上考虑设计及传播问题,这甚至成为了一个惯例。

以"传统"或"现代"的词汇来标签化设计或设计师也许并不科学,但我们不得不经常面对此类的问题。这或许牵扯到设计的"策略"问题,只是这种策略不应该被简化为商业利益的争夺。对设计的态度还是尽量回到设计的本质问题,把设计作为一种生活态度、价值观念。转换个方法,

建筑师杂志整体设计
中国建筑工业出版社
170×240mm,2012—2013

展览空间视觉设计
2008 年

1/2

1. 世界是设计的
中国青年出版社
170×240mm,2009

2. 中国民族工业设计百年
人民美术出版社
170×240mm,2014

1. 今日文字设计
中国青年出版社
210×285mm,2007

2. 安尚秀 作品集
四川美术出版社
210×285mm,2003

这样的问题讨论或许可以更加深入。王子源举例说，我们如何考虑"语言"与设计的问题，这或许看起来跟"传统、现代"没有直接的关系，但中国文学的隐喻、象征等诗性特点使得汉字文化圈的视觉设计与语言还是有很深的关系，那我们不得不把设计的一些起点放在对民族、传统文化的关注上。有个设计师朋友曾跟他谈到，在韩国由于目前英语外来语的冲击，韩国语言中一些纯韩国语反而被英语音译词所替换，语言是文化的根源，这样长久下去会让人对韩国某些文化的来源产生迷失。类似的问题似乎关系到设计的根源性。
一方面说，传统视觉文化遗产灿烂夺目也比较直观，更容易得到设计师的青睐甚至抄袭，而困难在于另一方面，即如何看待传统思想对于现代设计的意义。在此仁者见仁；智者见智。中国古代老子认为，在人的有生之年里舌头之所以比牙齿更长久就是因为它的柔软，那么"守弱"或许可以是设计的另外一种态度。在文字设计（Typography）领域中，20世纪中期的瑞士国际主义大师艾米·鲁德（Emil Ruder）曾把文字的角色定义为"背景中的音乐"而隐于内容之后，就像一只透明的玻璃杯。因为其隐忍的角色，文字反而拥有了更多的包容性，更强的适应性，反而拥有了一种设计风格:瑞士国际主义文字设计风格！所以这何尝不是设计的一种态度？"长久性"是设计在运行中所表现出的"利他

中央美术学院设计学院2013届本科毕业展
建筑工业出版社
170×240mm，2013

中央美术学院2013届研究生毕业展
人民美术出版社
170×240mm，2013

一切始于设计
天津大学出版社
170×240mm，2011

性"——对使用者、对环境的友好而营造出"多主语"的"万物剧场"(杉浦康平语)。视觉传达是强调每个人首先要去"发声",但我们每个人都不想处于一个被视听污染的喧嚣社会。看到当下那些夸张的设计作品,暴露出设计师心思和技艺的粗糙。无论是技法还是观念,目前我们所处仍然是设计的初级阶段。

王子源认为,传统的"文质彬彬"可以成为设计的方法,即内容和形式的和谐问题,但请不要庸俗化地理解,因为从"质"到"文"都有去超越的可能。

现代设计是传统的再解析

无论从设计教学上还是在自己的设计方式上,王子源善于将"现代"设计置于"传统"的角度去考虑。他认为,作为方法之一,我们要把所做的事情、项目本身置于历史的脉络之中,从历史来看即使我们接触的"现代设计"这个概念不过三四十年历史而已。王子源在底特律的亨利汽车博物馆看到,即使作为100多年来新兴的科技行业,汽车设计在每个阶段的变化与发展的"基因"的连续性都那么有趣,所以王子源觉得每人都要主动去认识自己工作"承接性"的意义,这可以看作是一种流动的传统。另一方面,从现实意义来说,所谓的现代设计给设计者、受众提供的资源和感受其实越来越多,其后果是理念的雷同或视觉的似曾相识。距离久远的材料可能给人以陌生的新鲜感,久远历史的中国传统文化无疑是设计师巨大的宝库;关键在于如何重新赋予现代感地去应用。王子源最近完成了某咨询集团最新成立的一个国际发展研究院的形象设计,以拓展集团的国际市场。客户希望采用一个英文标识方便国际交流。王子源则很关心研究院对于"国际、发展"的看法,经过沟通,他基于"仁者寿"的理念提出设计概念。"寿"是活力和生命力的长久,人们之所以发展为的是求得生命力的长久,即可持续性发展,但在当下人们为了发展做的却是最不利于长久的事情。王子源认为,不论是国内还是国际,持久、可持续都是共同的话题。王子源采用了"寿"的概念,然后找到很多中国传统的"寿"的图形并将其拆解,确定这个项目的设计概念和表现方法。在王子源看来,设计在本质上也可以借助中国几千年来古人看待人生问题的智慧,看他们如何便利地通过何种语言来阐述自己的何种思想,即设计的"(如何 How)"和"(什么 What)"问题。王子源认为,从这种角度看,很多古人都是有智慧的设计师。作为2008北京奥运单项体育符号项目的设计指导,王子源和同事们同样认为,置身于传统视觉文化的强大磁场中,无论其辩证的思想还是凝练的形式,都是值得我们认真借鉴的,"现代"可以是传统的再解析。

王子源认为,学习传统不应持有一种偷懒

的做法,要深化这种工作方式的特殊性,因为大多数设计师对传统的学习都是近乎雷同的挪用和盗版。对传统素材寻求认识是第一步。

着眼于"物"的研究

王子源一直觉得视觉设计本身就是跨界行为。即使是一本书,与海报的设计也有着很大的区别。参照荷兰设计师的说法,一张海报即使是用 0.01mm 厚的纸张,它也是一个三维体,所以视觉设计在根本上是"物"的设计,所以王子源认为着眼于物的研究可以拓展设计的研究渠道。相反地来看,之所以有"跨界"这样的提法,主要是传统表面化的视觉设计范畴不能涵盖设计的业务流程或概念来源,当下设计的任务和媒介趋向于复杂,而平面设计师首先要有这些方面的敏感性,并警惕"跨界"并非完全提升设计的良药。设计首先要具有"通识"的修养,这才是设计跨界的起点,跨界并非完全由技术主导,从平面到空间到新媒体,从形式到观念,通识教育和训练才能真正整合设计。就最近中国发展很快的美术研究而言,围绕着物的研究并整合物的叙事即与传统的史类陈述有着巨大的不同,王子源认为这其实本身就是研究方法和陈述技巧的改变,对设计是有启发意义的,所以设计的跨界来源于对物、行为、空间、视觉等等的综合。

当代设计文化多样性明显

谈到中国当代设计,王子源认为,由于同仁的努力中国设计正以极快的速度发展,整体水准还是提高很快,但他也表示,这种发展就其个人观察,基于设计的深度和广度而言其实还是虚弱的。前者就创作的面貌来看,设计师的作品会有看似雷同的感觉,体现为设计方法研究的不足,而社会对设计作为社会发展因子的广泛认识则更为虚弱。王子源同他的设计师朋友们认为,其实这也有体制的问题,经济不够市场化,好的设计竞争优势体现不出来。政府服务意识不足,对好的服务设计没有需求,或者说设计的委托方也很少对当下和未来的设计需求有认识,并带来他们对设

艺术与人生
山东美术出版社
210×285mm,2007

计更为武断的评判。

不过，王子源也认为与韩、日国家及与台、港、澳等地区相比，中国大陆设计中的文化多样性更为鲜明，也总会有人才突出。无论如何经济发展作为设计前进的第二生产力，其作用还是展现出来了。王子源认为这是我们的优势，而劣势也许在于我们对于当下设计所扮演角色的认识还具有片面性，加上传统文化学习的动力不足，在这些方面的问题比较多。

王子源说自己在设计领域里是"亦师亦生"。作为老师，他想对设计专业的大学生们建议，要集中精力，安静思考——静能生智，看对于设计你能做到什么程度，包括广义上设计文化的学习，不能指望每个人都能成为著名设计师，但王子源坚信，每人都能成为问题的发现者，这将极大地拓展未来你的生存之路。同时，争取把自己对问题的思考，落实到视觉的表达上来。王子源说："在此过程中，你会逐渐认识自己。"

标识及形象方案和系统设计

视觉的诗学
重庆大学出版社
210×285mm，2007

标识及形象方案和系统设计

吴帆

『非典型』平面设计师

视觉设计师,美国耶鲁大学艺术学院硕士,中央美术学院设计学院教师

历任:耶鲁大学艺术学院平面设计研究生核心课程助教,北京 Icograda 世界设计大会联络人,北京 Greengaged-China 可持续设计项目负责人,北京 UCCA 尤伦斯当代艺术中心"无用之物"工作坊项目主持,中荷跨学科研究和设计实践项目"下一个城市=自然"平面设计开放工作室负责人,中央美术学院国际高等美术院校教育质量比较调研项目研究员,纽约 TDC60 在中国展览策展人

曾获耶鲁大学菲力普·伯顿杰出艺术奖(Phelps Berdan Memorial Prize given for distinction ir art)(该奖项特为在视觉创造领域有杰出才能的毕业生设立)

代表性研究与实践:

2014 北京灯光支艺术创新委员会视觉形象设计
2014 故宫珍宝馆环境视觉导视系统方案设计
2013 798 艺术拍卖中心形象及导视系统设计
2012 美国苏富比 Unfolding Landscape 展览形象设计
2012 北京博物馆形象策略及网站设计
2012 MASERATI CHINA 活动形象与限量版收藏海报设计
2011 北京国际设计周中央美术学院视觉形象和展示空间设计
2010 CUMULUS 国际艺术设计院校联盟展中央美术学院视觉形象与展示空间设计
2009 北京万通口国立体城市视觉系统研究
2008 贝鲁特文化艺术中心场所视觉分析(与美国 MOCAPE 建筑公司合作)
2007 谷歌电子技纸

作为一名专业的平面设计师和视觉信息形式的塑造者，吴帆是中国当代青年设计师中的佼佼者，其设计实践专注于个人工作方法论在当代视觉文化语境中的发展，其反思性的设计实践涵盖了包括二维印刷、三维环境和装置，以及基于时间的四维动态设计等视觉设计的多个方面。

一个理想主义者的设计与教育之路

吴帆真正专业的艺术教育可以追溯到1996年的杭州中国美术学院附中时期。附中毕业后考入北京中央美术学院设计学院，2005年毕业于中央美术学院平面设计专业，2008年获得美国耶鲁大学艺术学院平面设计硕士学位，同年被耶鲁大学授予菲力普·伯顿杰出艺术奖。如果要作出回顾，吴帆说自己必须要真心地感谢美院附中时期，那里给了他一段为心中的"艺术理想"全然付出的时光：紧张而投入的绘画、杂乱无章的阅读、幼稚而严肃的写作、通宵达旦的艺术辩论、疯狂的舞会和半懂不懂的行为艺术⋯⋯那段时光也因此而成为了吴帆的"心智启蒙时期"，那时理想主义的余温直到现在还在他的生活中触手可及，在某正程度上也成了他在现实世界的庇护之所。比较而言，之后的大学和研究生的经历影响更多的则来自专业教育层面：他在中央美术学院接受的是本科教育，在耶鲁大学接受的是研究生教育。由于教育层面的不同和两所学院对专业领域的教学方向不同导致了他经历了两种不同的教育方式：在研究生阶段的两年里，吴帆的全部工作重心都倾注在以个人独立项目为核心的设计实践和探索上。通过文字写作、功能性或概念性设计、文化研讨等多学科和社会经济文化的广阔背景下审视和发展个人独特的视觉方法论。本科阶段，得益于中央美术学院设计学院国际化教育平台，吴帆有幸接触到了很多国内外的优秀的设计师。以一种比较规范的方式学习基础的入门知识，而后的毕业设计则无疑成为建立在此基础上的对于Graphic Design（平面设计）特定领域中的某一方面的学习总结和思考。吴帆总结说："在美院是对专业知识的学习与吸取，而在耶鲁的教育则是指向设计师本身的内在探索与发掘，以及个人工作方法的建构。其最大区别在于前者教育的指向是创作者的外部的而后者的指向始终是内在的。"

作为中央美术学院设计学院的教师和工作在校园之外的设计实践者，吴帆始终在设计工作和教学工作这两种性质不同的实践中找到合适的平衡点和连接点。作为设计师，吴帆有自己的设计工作室，在那里他工作的背景是当代的物质与消费文化，而在校园作为教师，他的工作

作品名称：事件设计《此时 It is the time：中央美术学院设计学院2012本科毕业作品展》
作品时间：2012年6月
设计委托：中央美术学院设计学院
设计指导：吴帆
设计师：吴帆、陈晶、周子鉴
设计内容：
1）展览概念策划 2）展览流程设计 3）展览形象设计 4）展览空间设计 5）展览事件推广 6）展览开幕式策划

设计项目：
01）展览推广：系列gif图
02）展览网站：实时刷新形象并实时自动生成展览作品目录以及作品pdf电子书籍
03）展览邀请函：230份各不重复
04）展览标签：由展览网站自动生成相关信息
05）展览海报设计
06）展览空间设计
07）展览导视系统设计
08）展览纪念品设计
09）展览目录册设计：由网站自动生成
10）展览开幕视频

背景则是历史性的。对吴帆而言，教育的内涵是多重的：专业知识的教授、学科边界的探索、个人潜质的发掘、迷信和偏见的破除等，而教育最为重要的部分却不在于此。

吴帆认为，以一种严肃的角度看待的话，"教育"是一种"Illuminate"（开启）的行为。这个词语所蕴涵的意义无疑是极端深刻而神圣的。它依赖于教师个人，以一种极其严格而具体的方式将这个专业领域中的历史与现实因素、时间性的与超时间性的种种同时展现出来，使学生领会到超越自我的更为广阔的世界，并以该专业特有的手法进入历史——在那里年轻的设计师才有可能得到真正的自由，将自己的专业命运与整个人类的历史和文化连接起来由此上升为对真理的勇气以及对这个世界的热爱与敬畏，最终这些将成为他们人格中非常珍贵的一部分。这无疑是对教师学术水准、专业水准、人格因素的三重挑战。在吴帆的专业课堂上他无时无刻不在以设计专业的角度和手段提醒学生必须磨炼自己的品性：对事物、历史的信仰和敬畏、独立探索的意识、平等且毫无保留地与教师（更贴切地说是"同行"）展开关于未来的对话。从另外的角度看，吴帆又认为这一切在设计这类创造性学科中对于同学的改变都是外在甚至是微弱的，至多不过是一种影响，"开启"最终还

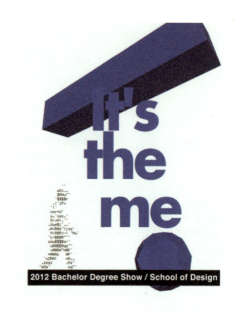

展览推广：系列 gif 图

展览推广：系列 gif 图

是依赖于自身的内在转化,所以教师这个职业在此有了某种悲剧的色彩和乌托邦的性质。对于学生,吴帆始终认为自己不是在他们之上的"教导者"或"评判者",他事实上更像个"同行者":师生在某时某地因为同样的热爱在这里相遇同行。吴帆说:"教学和实践两类工作频繁地状态转换让我能够更加清晰和生动地审视"平面设计"的不同层面,我也十分享受这种思路与视角的转化和碰撞。"

优秀平面设计与资本无关

吴帆认为,"公司、业务、案例"这三个关键词是对平面设计在现实中消费文化和资本运作链条中典型模式的一种描述,平面设计也曾经从那样地环境中成长和壮大,但到20世纪中期,平面设计开始摆脱一门职业的标签发展成为一门年轻的"学科",进入大学研究生教育。尤其是近十多年以来,从世界范围来看,平面设计这个"领域"(而不仅仅是行业)受到其他学科的影响(比如建筑学、语言学、当代艺术、甚至文学写作等)衍生出了更为丰富多彩的形态特征,"平面设计师"这个称呼也逐渐由一种单纯的职业标签被诸如策划者、写作者、编辑者、研究者,甚至是舞蹈者的不同称谓所替代。当然,吴帆也认为,目前在中国这样的提法不过是近几年的事情,并且直到今天,在他的视野范围内,还没任何中国平面

设计师在这方面做出卓有成效的实践和理论的双重思考。吴帆坦承这正是自己感兴趣的工作。尽管目前吴帆的设计工作室一直保持着设计实践,但他始终认为重要的项目跟资本市场并无太多关联。比如吴帆早期的研究项目《Epson LQ-1600K 打印机视觉语言研究》和论文《目视、空间、构型》以及后来论文和作品集一脉相承的《44 Things:物事:平面设计作为一种语言的实践》。2009年通过美国国家宇航局 NASA 的全球召集项目吴帆把自己的名字送上了火星,这个事件成为他全部项目中最具乌托邦色彩的一个。出于对工作在中国语境下的平面设计师公共角色的反思,2009年至2010年,吴帆与北京尤仑斯当代艺术中心 UCCA 中国新设计项目合作开办了持续数月的《无用之物》的系列平面设计工作坊,而后又与一群4~10岁儿童一起合作完成了书籍制作工作坊。2012年在北京国际设计周期间主持了《下一个城市 = 自然:未来生活域的宣言 / Next City = Nature: A Manifesto of a Next Living Atmosphere》跨学科合作的平面设计开放工作室,以跨学科设计实践的方式完成了与主题呼应的设计宣言和系列设计项目。2013年开始吴帆又与中央美院设计学院数字媒体专业的同事一起开始了针对技术与艺术关系的跨学科的交互艺术创作实践,先后完成了一系列的物理互动作品并参加了2014年全国美展实验艺术

展览推广：系列 gif 图

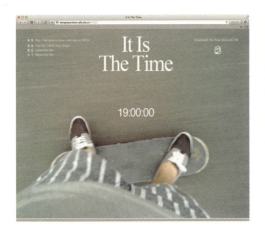

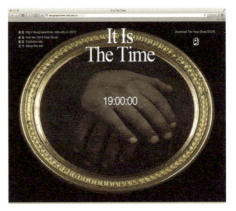

展览网站：实时刷新形象并实时自动生成　展览作品目录以及作品 pdf 电子书籍

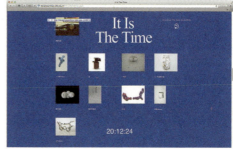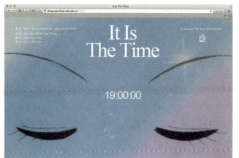

板块展览、中韩数字艺术展等。吴帆坚持认为,以上这些事情很难说有什么经济效益,但却成为他以平面设计为工具,从不同角度切入社会和艺术领域的重要实践。因此,无论从个人实践的形式上看还是从个人的兴趣点而言,吴帆觉得自己在中国都算不上是一个普遍意义上的"典型平面设计师",个人的重要项目无法在"公司、业务、案例"的语境中成立,而"研究、书写、合作"大概是更为贴切的提法,尽管同时他也成功地接手过诸如玛莎拉蒂(MASERATI CHINA)路演形象设计、故宫珍宝馆户外导视系统前期设计、英国苏富比(Sotheby's)展现的风景(Unfolding Landscape)展览及形象设计、中国照明技术创新委员会视觉形象设计等一系列典型的平面设计"案例"。

吴帆认为,作为知识构成和个人的内在建构而言,其他学科和领域的知识带入对于他来说完全是一种必然行为,从中他却受益良多。从个人的对平面设计的学科性质理解的角度,平面设计处理的是纯粹的语言空间和言语问题,这里完全不存在,也不需要任何跨界,相反,它是吴帆个人恪守的专业底线,吴帆从未认为自己的专业实践跨越到了其他的领域——尽管他们看上去确实不是典型的"平面设计"。"一直都在将其他学科的内容和手段纳入到我的平面设计实践之中来,比起跨到别的领域,我更感兴趣的是:究竟平面设计的边界可以扩展到什么地方",吴帆如是说。

阅读的力量

吴帆认为,在人生的经历中,阅读,杂乱无章的阅读在他生活的各个时期都深深地影响着自己,成为心智成长的重要方面,对他的专业思考和实践更产生了巨大的影响。无论是小时候最初痴迷过的《知识就是力量》杂志,还是后来陆续迷恋过的,以卡尔雅斯贝尔斯《哲学导论》为代表的存在主义哲学,俄国早期结构主义、福柯的《临床医学的诞生》、马列维奇关于至上主义的艺术宣言《The Non-objective World》、激浪派艺术、埃兹拉·庞德、艾略特、巴特等的文论、华莱士·斯蒂文森、伊丽莎白·毕晓普的诗歌、巴赫、勋伯格、萨蒂、凯奇、古尔德等的音乐以及对音乐的论述;阿尔多·罗西、柯布西耶、路易康、约翰·海杜克、彼得·埃森曼、伯纳德·屈米、文丘里、库哈斯等的建筑作品以及对建筑学的论述、维纳·何索、布列松、塔可夫斯基等伟大电影导演和他们留下的珍贵文字、日本铃木禅宗和叶隐经典、宇文所安《追忆》中关于中国古典诗歌中"时间"精彩对比描述、60年代至70年代在世界文化艺术领域发生的令人震撼的与社会变革和艺术变革紧密相连的一切事件和运动等。吴帆说,这些例子都是脑海中的临时一撇,仅文学艺术领域中这样的影响他的名单就可以长长地写下去,

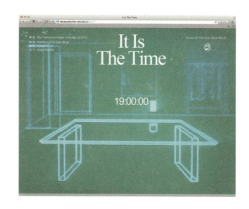

展览网站：实时刷新形象并实时自动生成
展览作品目录以及作品 PDF 电子书籍

在他眼里这些作品、流派、学者的影响与他们所从事的专业领域并没有多少关联，然而，作为创造者，无论是音乐的、文学的、建筑的、哲学的、艺术的、科学甚至宗教里的那些璀璨的名字却在更为广阔的历史图景中与自己相连，通过阅读和创造的实践与大师们相遇。

吴帆认为，平面设计这个学科目前还比较年轻，20世纪中期以前清教徒般的专业历史很难引起自己强烈的共鸣，直到20世纪中后期，专业特性才渐显生机：在荷兰，平面设计师温·克劳威尔（Win Crouwel）与简·凡·托恩（Jan van Toorn）以人文主义者姿态进行论战；在英国，由朋克运动催生出了反设计运动；在美国，由鲁迪·范德兰斯（Rudy Vanderlans）和苏姗娜·里克（Zuzana Licko）共同创办的《移居者》（Emigre）杂志开始了坚定的数字化字形实验和版面革命；在瑞士，沃夫冈·魏纳特（Wolfgang Weingart）在他的长文《How can one make Swiss Typography》中重新审视了瑞士的国际主义风格的设计原则，并明言要将其作为新的起点而非风格继承，来探索新的，更为多元的视觉和设计标准。吴帆认为，正是这些勇于质疑和挑战平面设计学科基础结构、对我们的专业进行根本性思考的人才能激起自己对这门学科新的兴趣并努力将自己视作其中一员。

即便有这样大量的阅读和涉猎，但当我们请吴帆为我们推荐几个他最为推崇的大师

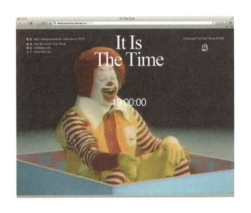

展览网站：实时刷新形象并实时自动生成展览作品目录以及作品 PDF 电子书籍

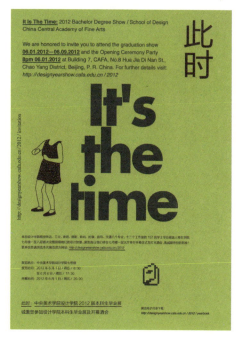

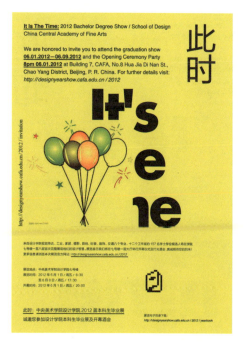

展览邀请函：230份各不重复

It Is The Time: 2012 Bachelor Degree Show / School of Design
China Central Academy of Fine Arts

We are honored to invite you to attend the graduation show
06.01.2012—06.09.2012 and the Opening Ceremony Party
8pm 06.01.2012 at Building 7, CAFA, No.8 Hua Jia Di Nan St.,
Chao Yang District, Beijing, P. R. China. For further details visit:
http://designyearshow.cafa.edu.cn/2012

It Is The Time: 2012 Bachelor Degree Show / School of Design
China Central Academy of Fine Arts

We are honored to invite you to attend the graduation show
06.01.2012—06.09.2012 and the Opening Ceremony Party
8pm 06.01.2012 at Building 7, CAFA, No.8 Hua Jia Di Nan St., Chao Yang District, Beijing, P. R. China. For further details visit:
http://designyearshow.cafa.edu.cn/2012

此时

来自设计学院视觉传达、工业、家居、摄影、数码、时装、首饰、交通八个专业、十二个工作室的157名学士学位候选人将在学院七号楼一至八届首次完整展现他们的设计智慧，展览首日我们将在七号楼一层大厅举行开幕仪式及灯光酒会，真诚期待您的到来！
更多信息请浏览本次展览官方网站：*http://designyearshow.cafa.edu.cn/2012*

展览地点：中央美术学院设计学院七号楼
展览时间：2012 年 6 月 1 日 / 周五 / 8:30
至 6 月 8 日 / 周五 / 17:30
开幕时间：2012 年 6 月 1 日 / 周五 / 20:00

此时：中央美术学院设计学院 2012 届本科生毕业展
诚邀您参加设计学院本科生毕业展及开幕酒会

展览电子目录下载：*http://designyearshow.cafa.edu.cn/2012/yearbook*

或作品时，他仍表示很为难。吴帆说作出推荐是一个比较冒险的行为，一方面这意味着某种个人价值观的推销，这是自己不愿意做的事情，另一个更为重要的原因是，任何自己认为对自己产生巨大影响的作品在其他人那里很有可能不值一提，毕竟真正的对话与共鸣是异常艰难的，但吴帆仍然表示"愿意以个人的视角标记出四件不同领域的作品"，他们虽然来自不同年代和不同的领域，但对"元语言"创造上的贡献在吴帆看来却是一致的。他们都在各自的领域成为了里程碑式的作品，一定程度上为我们今天的创造提供了一个富于启发的参照系。它们分别是：非具象画家马列维奇（Kasimier Malevich）《白底上的黑方块》（1915），音乐家：格伦·古尔德1981版《戈德堡变奏曲》，建筑师约翰·海杜克（John Hejduk）《菱形住宅》（1962~1968），平面设计师维姆·克劳威尔（Wim Crouwel）《新字母表》（1967）。

关于艺术与技术

对于自工艺美术运动以来设计界就不断讨论的艺术与技术关系问题，吴帆有自己独特的见解。他认为，技术在不同设计领域，以及同一领域的不同时期扮演着非常不同的角色，但无论如何，对于创造者而言，特定的技术很大程度上意味着某种特定的观察思考方式和言说方式，因此对于任何一名创造者来说，技术问题都是至关重要的。成功的技术训练为创造者提供了一种对复杂性的把控能力，一种对现实世界的明晰的理解能力，一种极其精确的"技术性想象"的能力，这些能力对于一切创造性活动，无论是艺术还是设计，都是至关重要和不可或缺的。

吴帆认为，平面设计是个极其特殊的专业领域，在今天，与其说它有一套可见的手工技术不如说它更多地展现为一套"思考的技术"。这套"思考技术"曾经来自铅活字排版所定义的视觉语言系统，而后逐渐演化成为了抽象的"网格思考技术"，而电脑的出现则提供了一种更多维度的，关于语言的"生成的技术"；今天，受到其他学科的影响，比如语言学、建筑学、文学批评等等，一种作为知识生产的平面设计活动在世界范围内日渐凸显（在国内还未真正出现），它以知性的方式替代了早期"手与眼的视觉技术"。这是一个值得探讨的话题，其危险与价值都值得同等关注。吴帆认为有种提法略为武断，但却是事实，尤其是作为吴帆自己的个人价值观念，那就是：平面设计与艺术并无本质上的关联，尽管各个时期的视觉艺术运动所造成的风格、手法，甚至部分观念确实会影响到平面设计师的表达方式甚至思考方式，但根本而言，两者是在处理各自系统中完全不同的对象和问题——平面设计处理的是纯粹的语言空间和言语问题，艺术处理的则是关乎内在心灵与外部世界的

海报墙两面
每面 1820×4800mm

空间环境及导视设计

问题：希望与绝望、救赎与庆祝……所以，吴帆认为从平面设计的角度而言，自己的工作范围是非常清晰的。

关于创作的若干问题

在谈论具体的创作观念时，我们抛给吴帆许多问题，诸如"新锐"、"民族与现代"等，对此吴帆很强调平面设计专业自身的"专业传统"。当谈论到所谓"新锐"一词的时候，在吴帆看来它所呈现的时更多是传播学和社会学层面的意义，充满了一种类似青春期不成熟的表征：竞争的、感性的、强势的、外向的、冲动的等等。吴帆认为，在当前中国这样的社会发展的特殊环境下（没有经历完整的现代主义运动洗礼、社会跳跃式急速发展等）这个词语连同激情、灵感、情调、情感、才子、个性等形容词一起成为对平面设计创造过程最为普遍的误解。吴帆坦承自己并不认为这个词对他和他的设计实践是一个贴切的描述。吴帆认为，只有当我们将一种创造置入到历史的，甚至是人类文明的语境中加以考察，我们才能用更加冷静、客观、审慎的态度做出"新"的评价。在中国，这样的要求对于大多数人而言，尤其对于作为大众文化、消费文化、商业文化、流行文化代名词的平面设计而言，显然是过于苛刻甚至有些故作清高了。但回顾平面设计的历史，吴帆说我们仍旧对那些视觉语言的拓荒者报以崇敬之心：埃尔·利西茨基（El

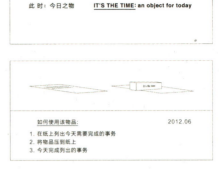

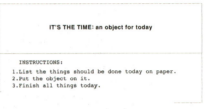

说明书盒子设计

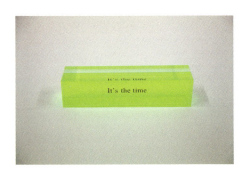
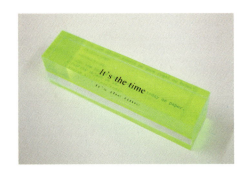
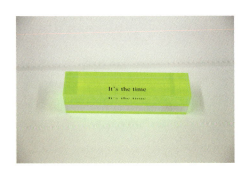
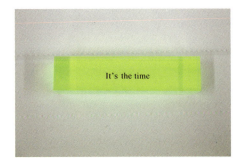

Lissitzky）、纳吉（Moholy Nagy）、约瑟夫·亚伯斯（Josef Albers）……真正的创新意味着在这些经典语言之中找到属于自身的独特位置，进而重构经典；在潮流之外，将这些过往的"古典主义"重新纳入到视野之中借以思考我们自身。或许，只有这样我们才能获得改变现在、塑造未来的智慧与力量。

吴帆认为，对自己而言，在每一个具体设计项目的思考程序中，方法和手段都是对现实条件限制和想象力匮乏的回应；同时开展一种具有创造力的知识考古行为，通过把现实因素带入到超个人的综合境况中，为每一个设计项目发展出可评估的批判性议题；最终自己对设计的结果持完全开放的态度：它可以是答案，也可以是更多的问题，或者干脆只是无休止的叙述……总之，吴帆认为，对他而言不变的是，设计的过程一开始总是一个持续不断的个性磨灭的过程，一个持续不断的自我牺牲的过程。

对于民族和现代，吴帆认为这样的关系对个人而言与其说是个"问题"不如说是一种"现实存在"。吴帆说，在创造的过程中，任何存在都有可能成为思考的对象或作为资源纳入到创造过程中来；从具体的平面设计项目角度看，是否需要处理这样命题的决定权并不在设计师本人那里，而是取决于现实的要求和切实策略的需要。

从平面设计创造者的内在工作逻辑而言，如在前文中提及过的"平面设计处理的是纯粹的语言空间和言语问题"，除此以外别无他物，所以传统或现代、民族或世界的因素完全只是作为某种输入或输出的内容存在，或者作为一种语言风格或语法形式存在，它们并不比一个苹果或一把椅子更具价值或更为重要。

吴帆认为，长久以来，平面设计一直因其涉及具体而广泛的实用性内容：海报、书籍、表示、广告、形象、界面、展示等等被视作消费主义和资本主义的推手和代言人，以及"地摊文化"的制造者，被推向了普遍认为的"高雅文化"的对立面。在文化领域，平面设计师和艺术家、知识分子之间存在着一种显而易见的决裂；平面设计师被看做炫目的后现代景观的推进者、物质主义的怂恿者、资本社会的帮凶……然而事实果真如此？当今天的平面设计师被定义成为作者、生产者、策划者、合作者、阐释者等等这些角色的同时，我们是否能通过一种更加广阔的历史视野和历史意识为我们的专业建立起一个坚实的基点，将平面设计对内容的迷恋和对智力的追捧转化成为对言说本身的探讨，进而获得创造的自由，为我们的学科在当代文化中找到无可替代的位置和独特的价值？出于此种考虑，吴帆始终尝试用实践和理论的双重思考来回应当前的现实状况。从论文《目视、空间、构型》开始一直到研究生论文《44 Things》以及2013年底吴

展览网站自动生成电子书籍

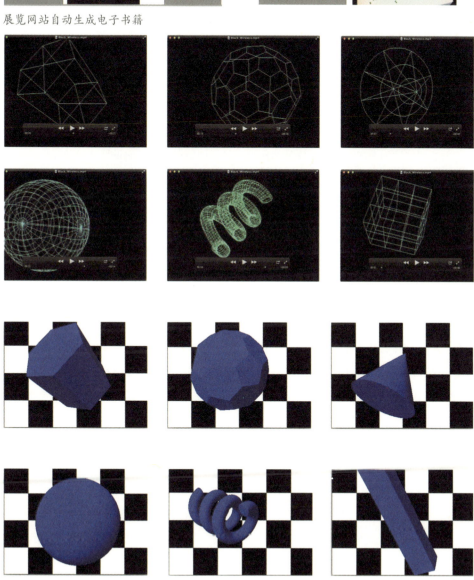

展览开幕视频

帆完成的论文《平面设计：自由的获得和一种新感受力》都在试图作出某种理论上的努力。吴帆说："于我而言，唯有如此，平面设计者才能真正意识到所谓的'专业传统'，才能在今天进行有价值和有尊严的劳作。"

好设计师的标准

吴帆认为，平面设计在今天已然正在发展成为一个更为宽广的专业领域，当然包含了不同类型的设计工作者，那么"好"的标准应该也是不尽相同。单纯从创造的角度而言，吴帆赞同美国作家《荒原》的作者T·S·艾略特的说法，他在1919年的一篇文论中对二十五岁后仍然想从事诗歌创作（这里当然可以替换成为从事设计或艺术创造）的人提到了一种不可或缺的意识，这种意识要求一个创作者不但要对自己一代的专业传统了如指掌，还应该意识到这个专业的历史构成的一个同时存在的整体，意识到什么是超时间的，也意识到什么是具有时间性的，而且还意识到超时间的和有时间性的东西是结合在一起的……这也正是艾略特所说的那种"明晰的历史意识"。只有拥有了这样一种格局，一个做专业的人才能敏锐地意识到自己在历史中的位置，自己与当代的关系，他的创造才可能经历时间留下一些痕迹。吴帆说希望自己这样的观点能为今天中国的平面设计提供一种不同的声音。

谈到中国当下的平面设计及教育状态，吴帆认为，在中国，平面设计教育长久以来一直处于一门实用主义学科的框架之中；在今天又滑向了"个人主义"的学科边缘，无论是显示专业话语权的"字体设计"，还是彰显设计师特权的"个人项目"或者以社会价值、人文关怀为口号的"创意产业""绿色设计"，这一切都无法开启一门完整的本体论意义上的平面教育理论体系，而这种坚实理论体系的缺失，在很大程度上又正是今天弥漫在平面设计行业中种种悲观论调或失望情绪，以及种种专业误解的源头（平面设计师被动转行寻求跨界就是一例）。吴帆说，因为自己的高等教育工作背景，对于平面设计学科的属性与定位，以及理论建设，无论是作为本职工作还是作为一名专业设计师的专业实践，这个问题成为了自己首先需要面对和厘清的基本问题。作为教师，吴帆觉得自己有义务将理想主义和乐观主义重新带回到专业之中，以高水准的学术标准回应那些认为平面设计不过是小伎俩的人。"将平面设计实践纳入到社会文化的整体图景之中去，将平面设计教育从对激情、灵感、情调、才子、新锐、个性的迷信、对内容和智力的追捧恢复成为一种心智成长的活动。"这是吴帆的理想，也是他的实践。从一名教师的角度，吴帆也对学习设计专业的同学们有自己的建议。他说自己对平面设计商业上的成功运作深表钦佩，同时

也非常尊重不同的声音以及它们所代表的多元价值观，正是因为有了它们，我们的设计世界才显得如此富有活力，而自己个人的研究和实践在某种程度上也得益于此。吴帆说自己的研究与实践仅仅是今天设计世界中的一角，他所表达和思考的文字与看法受到个人成长环境和兴趣爱好的影响塑造，因而带有了很强的个人观点。从中每个人都可做出独立的评价。学习和受教育对于有使命感的创造者而言是永不停息的事情，也是他最大的乐趣。这并非外力驱使，而是热情和探索之心使然。所以，"争取能为燃起你热情的事情工作，严肃地思考，哲学地生活。"

设计是一种飞行

无论是作为设计师的工作还是日常生活，吴帆说自己都热爱中国目前并不完美，但充满张力和魔幻色彩的现实环境。无论是工作还是日常生活，他都习惯于如同天线一般在不同波段中接受身边混杂无章的频率和信号，理解不同的系统和策略、形式与意义，倾听它的喧嚣和躁动，欣赏各种由现实技术和权力结构带来的汹涌的信息之流，以及它的隐秘与荒诞。今天的生活"是一个劲酷且小说化的故事，渗透着人类社会进步中得一点罪孽和一点不朽"，与它同行让吴帆感到无比兴奋。

吴帆很喜欢德国哲学家卡尔·雅斯贝尔斯的一段话，他把这段比喻看作是对自己和自己的创造活动的贴切的描述："我们是这样一种生物，如果我们放弃对陆地的指向，我们就会陷入迷失，但我们并不想停留在那里……这个世界只是这种飞行的一个出发点，每一个事物都依从这种飞行而决定，每个人都必须敢于依赖自己（尽管有他人同行），并且这种飞行永远不会成为任何教条的对象。"

吴伟

展示设计师角色的多样可能

80后、设计师、创意人、品牌顾问
靳与刘设计(北京)总经理，美国国际设计管理学会(DMI)专业会员
深圳市平面设计协会常务理事，中国品牌经理人协会理事

曾获荣誉：
品牌中国十大设计师
全球80后华人100位设计师
第七届中国设计行业十大杰出青年提名奖
靳埭强设计奖全球华人设计比赛（专业组）金奖
CCTV中国中央电视台台标及视觉识别系统设计第二名
日本东京字体导俱乐部年奖2009TDC提名大奖
第二十三届波兰华沙国际海报双年展入选奖
第九届、第十届日本富山国际海报三年展优选奖
第九届莫斯科金蜜蜂国际平面设计双年展优选奖
第七届斯洛伐克国际瓦纳特纳国际海报三年展优选奖
日本东京字体指导俱乐部年奖2011TDC大奖优选奖
第八届中国澳门设计双年展入选奖
第四届、第五届中国国际海报双年展入选奖
第四届、第六届宁波国际海报双年展入选奖
香港设计师协会09"亚洲设计大奖"入选奖
GDC07"平面设计在中国"展优异奖

天道酬勤，厚积薄发

吴伟说自己很遗憾没有国外的留学经历，本科时就读于三峡大学艺术学院的平面设计专业。他说自己当时因为没考上理想的学校，不得已才选择的三峡大学。学校位于三峡工程所在地风景秀美的湖北宜昌，城市相对比较偏远信息也闭塞。可能也正是这种不方便和相对落后，让吴伟更能集中精力全身心投入设计专业的学习。大学前两年他一直处于比较苦闷的状态，但内心深处依然非常喜欢设计，有种潜在的专业优越感。介于学校条件限制，吴伟更多的是靠感觉自学。当时，吴伟大一就去找单位实习，大二就参加全国性专业比赛并很快获奖，这些成绩极大地告慰了当时迷茫焦虑的吴伟。大三是吴伟进步非常大的一年，也是专业竞赛获奖比较集中的一年，还获得从全校好几万师生中评选出来的"三峡大学十大杰出青年"称号，更添加些许他对设计专业的自信。

吴伟深信：天道酬勤，厚积薄发。大学时相对自由和宽松的环境加上充裕的自主时间，让他几乎完全可以按照内心的想法做自己想做的事情。于是，他参加并策划各种社团活动，到外面公司兼职，外出学习，谈恋爱，交各种朋友等等。不过绝大部分的时间他还是放在专业学习上，经常查阅资料创作到凌晨。那时候吴伟几乎把国际国内相对知名的平面设计师的资料及代表作品都搜集整理齐全了，反复研磨。吴伟说，这里面，靳埭强先生是他学习设计时知晓的第一位设计师，对他的影响深入深远。最后一学年吴伟基本没在学校，直奔心中设计圣地——深圳。在深圳的头一年吴伟也曾极度压抑和苦闷，但好在一直心存理想。非常幸运，吴伟当年就在一家美国设计公司做到设计总监，而这也正是他成为职业设计师的真正开端，他说自己对设计师角色定义和设计行业本质特征的认知基本也是在这个阶段逐步才开始的。

靳与刘的品牌工作思路

从设计创作到设计管理

目前吴伟在靳与刘北京公司担任总经理和创意总监,靳与刘设计于 1976 年在香港创立,是一家提供跨领域的专业整合设计服务的资深设计公司。经过三十多年的积累,服务的客户已经超过 200 个,在中国及海外获得超过 600 个设计奖项,代表作品包括了中国银行企业形象、重庆城市形象、屈臣氏纯净水包装、鄂尔多斯羊绒品牌形象、李宁品牌形象与销售空间整合及八马品牌形象整合等。

吴伟说靳与刘这个平台使得他有机会几乎可以全方位实践自己的设计管理思考及设计专业理想。工作琐碎事宜繁多,除了设计创作本身,吴伟还要处理公司所有的日常运营事务,有时工作日程上需要同时处理的事情经常超过二十余件,目前光设计项目就涉及:国家电视台形象、省会城市形象,位列全球十大商业银行的某国有银行私人银行空间设计,也有欧洲奢侈品珠宝品牌标志及空间设计,还有精品酒店和

八马更改前包装

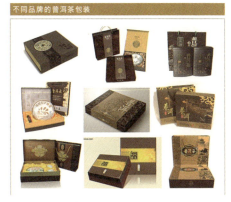

不同品牌的普洱茶包装

八马旧 logo

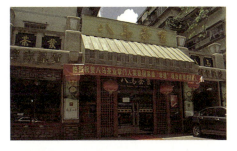

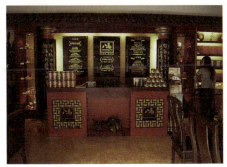

八马旧店面

113

购物中心品牌设计等等。吴伟的设计工作面临着很大的挑战，吴伟说："就是你几乎完全不知道下一个项目可能会是什么。"另外，在靳与刘每天都有很多看似完全没有关联的项目要同时进行，而可能正是这种未知性和丰富性才是设计吸引吴伟很核心的特质吧。

当然，吴伟也认为，角色的叠加，很多时候更有利于创作的准确性，能更有效和集中地利用各种资源，从宏观到微观、从构思到执行会更浑然一体的把控。靳与刘非常注重设计的准确性，非常强调设计首先是对不对，其次才是美不美。为此，每个项目在设计展开前期吴伟和他的团队都会做很多研究性工作，以便能得出更准确的策略和解决方案，这就对团队成员的综合能力提出了极高要求。

己非常有幸能在他们身边工作学习，接受言传身教耳濡目染，这种影响是非常直接和深入的，从他们身上吴伟看到了身为设计师的宽度、广度、厚度和深度，也是这个过程使得他能更早认识到这个行业的本质。吴伟对邵隆图也尊敬有加，并称之为"老

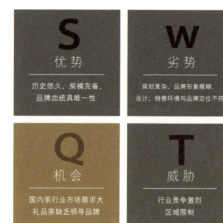

八马优劣势（SWOT）分析

活在当下，预见未来

这是吴伟推崇的生活观，他说自己不太会受过去的影响，但会从过去的事情中不断总结经验和教训。他深深地感觉到似乎过去所经历的每件事都是为现在做准备，无论所谓的顺利亦或挫折。

吴伟成长的过程中受到很多朋友和师长的影响，他说职业生涯和专业设计上对自己影响最深的有陈绍华、靳埭强、刘小康等人，吴伟在提到这三位知名设计师时分别使用了"老师""靳叔""先生"，足见他对这三位设计大师的崇拜和敬爱。吴伟说自

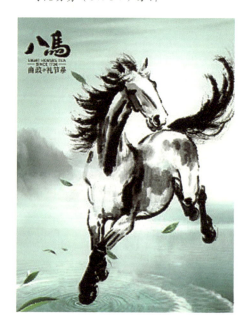

曾用于八马推广的徐悲鸿的马

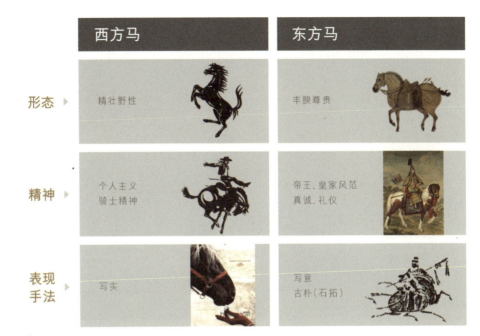

中西方对马形象的对比

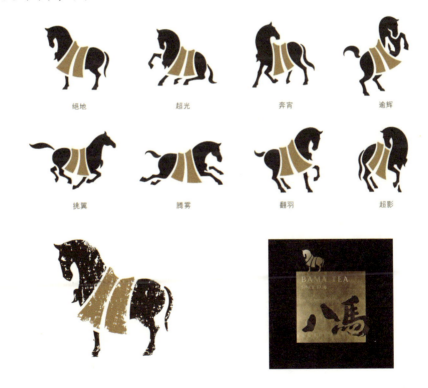

"颔首仪马"与八首马型图案

八马的尔礼系列和观想系列包装

八马的尔礼系列和观想系列包装

师",吴伟说虽然相识时间很短亦算莫逆之交,邵老师的睿智通达对于启发他如何更好地做人做事有比较系统和直接的促进。吴伟很多时候都会通过书籍了解一些人,这对他的人生与专业也产生了很深的影响。比如,乔布斯,他的一生就是传奇。他创造的苹果产品,他的行为理念,他的思考方式,他的勇气与坚韧等等,极大地刺激了吴伟的个人追求和自我要求。让他求知若饥,谦卑若愚。吴伟说,每次看到"记住,你即将死去"这句话,他都如芒刺背。

吴伟的设计观

对于优秀的设计和艺术作品,吴伟说只要用心你即会发现,好的艺术或设计作品,衣食住行中比比皆是。"靳叔"的中国银行标志设计作品是迄今华人设计师里面吴伟最推崇的一件平面设计作品。以前他只是觉得经典唯美,跟"靳叔"深入聊过数次后,再加之自己职业生涯的不断积累,吴伟愈发觉得这个作品的经典独到。吴伟认为,被数十亿人看到,几乎代表国家形象,历经数十载亦不过时,简洁明了寓意丰富,明心见性直指人心。这么庞大的项目,能做到这样举重若轻绝对是非常非常困难和了不起的。在吴伟的优秀作品库中,陈绍华老师主创的北京奥运会申奥标志同样也是经典中的经典。刘小康先生操刀的屈臣氏蒸馏水设计更是展现了设计创意对品牌和大众消费的巨大魔力。当然,作为用户和设计师而言,苹果的每款产品都值得推崇和学习。

吴伟曾入选"全球80后华人100位设计师",更被标为中国当代新锐设计的代表之一,对此,吴伟认为,新锐其实和年龄无直接关系,而更应该特指态度或状态。新锐需要置入语境来谈,更多新锐设计师,在设计表现上往往过于注重形式,陷入为了形式的新奇而忽略其表现对象本质的泥沼,通俗说就是用力过猛,尤其在偏向于商业性品牌设计项目上更为明显。吴伟很谦虚,他说自己也在不断警醒自己,不能因求准求稳而又落入保守僵化的陷阱。他更觉得有态度、有主张、有自我、有新意、真诚的作品,都算新锐作品。创新是新锐的必备因子,但新锐并不等同于创新,创新更带有引领未来的属性。

关于设计风格中的"民族与世界"、"传统与现代"问题,他的第一感觉是这是伪命题。吴伟认为,我们往往会被这些潜在空泛的词汇束缚而淹没了人本身的天然差异和创造属性。创作本身往往是件非常个人的事情(当然他也非常注重团队合作,没有优秀的个体也不可能有具备核心竞争力的团队),虽然与文化背景直接相关。任何整体都是由个体组成的,我们应该随时保持清醒,不要惯性停留于事物表皮现象,而更应深入洞察本质规律。没有无源之水更没无壤之木,万物皆备于我,为我所用。"民族与世界"、"传统与现代"

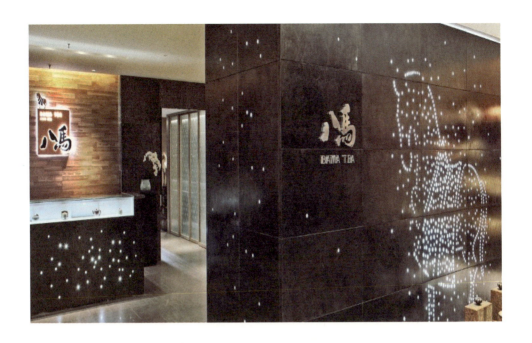

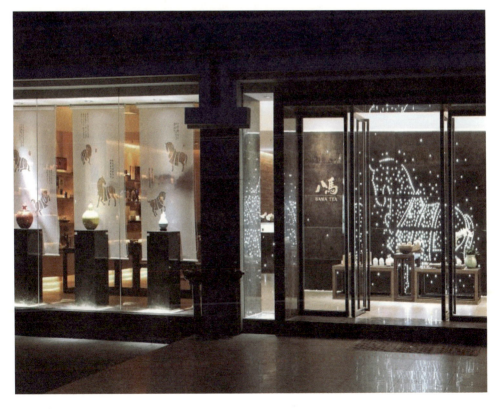

八马茶业新空间设计

都应是我们的营养来源,最重要的是组合构建相对独立和完整的个体系统。

2012年,是吴伟正式学设计至今十余来年,唯一没有参加专业比赛的一年,展览也非常少。介于工作的特殊性,他极大地缩减了纯个人的创作时间。这些年对社会、经济、艺术、科技、文化、时尚,甚至生活方式方面的持续关注已经成为生活习惯。他一直比较感兴趣的就是如何将文化、艺术、商业及个人生活体验更好地融合到设计本身,能尽可能最大化发挥设计的价值。实践与理论相结合,把握机会,创造机会。即便如此,吴伟也没有放慢其对社会和行业关注的脚步,他说自己关注的领域相对于很多同行可能会显得庞杂一些,但也正是这些多元的营养从根本上支撑了他的直觉。尤其面临相对宏大的商业命题时,设计背后的思考往往会随时矫正个人创作设计方向的指针。他平时关注的一些问题会很直接地体现在创作上,如:《百家争鸣 百花齐放——聋盲》《百家争鸣 百花齐放——博客》《三峡178M》《禁止捕食野生动物》《改革开放三十年》《活在当下》《三十前三十后》《真善美》《不春不夏不秋不冬》《无二》等作品,这些全是纯粹个人观感的表述,有完全自发创作也有主题邀请,这是设计师作为独立的社会公民或人本身的一种出口,而这个过程中也无形中形成了吴伟的个人创作语言,无形中反哺商业性设计。吴伟习惯朴拙的视觉

八马茶业新空间设计

典型室内设计公司一般只注重空间的表现,销售终端的设计容易与品牌形象与包装系统脱节。靳与刘设计更擅长把控品牌形象在店面中整体的表现,柔韧自然地结合销售终端与各种设计系统,达至品牌体验的统一。八马旗舰店的设计概念是"礼迎天下":含蓄的闪闪发光的仪仗马构成店面的主形象墙,迎接每一位客人,它平衡了包装的精致与室内空间的简约。特制的展示家具规范了旗舰店、专卖店和专柜的统一性,便于运输和规划商品陈列。八马店面体现品牌新形象的低调华丽,现代中式的风格成功摆脱了传统茶叶店面的陈旧繁冗,品牌符号的延展在店面空间中获得成功的体现。

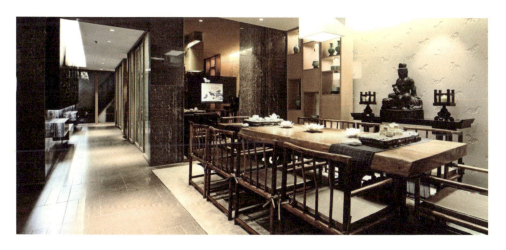

八马茶业新空间设计

呈现，尽可能做减法少到极致，以保持作品核心观点的纯粹性。明心见性，直指人心。这亦是近几年吴伟关注禅宗的潜在缘由，而基于对禅悟的深入了解，自然会更深刻地影响到他的设计创作本身。

吴伟很认同日本设计师原研哉的观点：一个设计师有能力"设计"是理所当然，若没有企划、文字及沟通能力的话，便无法成为顶尖。吴伟说自己是一个设计师，可是设计师不代表是一个很会设计的人，而应该是一个抱设计理想来生活、来活下去的人。就好像一个在园子里收拾整理的园丁，吴伟说自己每天都在进行概念设计、思考设计的本质，抑或以写作去传播设计理论，这些都是一个设计师必须做好的工作。他说这与苏东坡的名言"功夫在诗外"有异曲同工之妙。

大胆假设，小心求证

大胆假设，小心求证，发现问题，界定问题，在不制造问题的前提下精准优雅地、系统地解决问题。这是吴伟所推崇和遵循的创作理念和方法。吴伟说，设计师对专业本身一定要有敬畏感，要像医生一样随时做好手术准备，一旦出手就绝不允许失手。不论侧重商业还是侧重文化的项目，在艺术感性与逻辑理性交替循环，不断否定反复论证。在有策略支撑的前提下最大可能性地追求创新，见缝插针恰到好处。吴伟认为，"别人"这个词指代太过宽泛，他则重点想就他个人的思考简单陈述下。所以，在吴伟眼中，精准优雅地解决是核心，形式与内容相互影响，不同的对象一定要有不同的相对最适合的解决方案。

在设计创作的思想和方法方面，吴伟坦言中国传统哲学和美学对他的创作影响非常深入，这在他去年创作的两件作品中表露无遗：虎缘——世界十大濒危物种之东北虎主题摄影展视觉系统设计和彼岸春风文化传媒有限公司标志设计。吴伟说这两件作品的呈现方式可谓两个极端，极繁极简。

吴伟的跨界观

"跨界"是设计行业的时髦词，吴伟却说自己对跨界这个词一直充满防备。吴伟认为，跨界直观上是相对于精专而言，他却觉得做不到精专就不要轻易跨界。当然这也会陷入另一个矛盾，人的角色本身充满变动性和多元性，各个角色之间如何转换纯属于个人选择。跨界不应该是原有专业走投无路的被迫选择，更多应该是一种自然而然积累后的横向输出。回归设计师本元角色谈跨界，吴伟自己目前也正在做一些尝试，比如当代艺术创作和一些基于日用的产品设计。

对于设计师的角色定位，吴伟也有自己的思索。他说，或许很多设计师都知道，设计是为解决问题而存在的，但现实中更多的却是打着解决问题的幌子或者初衷，有意无意地制造了很多新问题。造成这种局

面的客观因素很多,吴伟认为设计师至少是要在尽可能不制造问题的前提下,系统地、精准优雅地、可持续性地解决更多的问题。当然,首先是要不断解决我们自身内在的问题,也就是持续自我更新的创造能力,吴伟觉得这才是根本和关键所在,它关乎理想、信念、勇气、决心、毅力、智慧与天赋。

吴伟说:"设计师的社会角色扮演自然而然是多元性的,个体特征不同追求也不一样,如何能将设计师自身能量最大化发挥?寻求价值观、方法论、资源库、工具箱的良性整合,这是我的循环修复方式。在保持本我的前提下,认识到再矫正。"

在这样的标准和理解下,吴伟所欣赏的"设计师"就不仅仅是设计师了。吴伟说随着个人所处阶段的不同,欣赏的人也不一样。近阶段他比较迷书画大师:徐渭、八大山人和石涛,当世设计师则是贝律铭。至于原因,吴伟说主要基于对他们创作理念和审美取向的双重认可。

吴伟是对中国设计市场感受最为深刻的一群人之一,对于中国当代设计的评价也更有针对性和说服力。他认为,中国当代设计市场还不够成熟,客户不专业,设计从业者也不够专业。庞大的市场需求,就预示我们有大量的试错、学习,以及与客户共同成长的机会与各种可能性。至于具体这种市场状态有多少优势他说自己也不知道,但有一点可以肯定:中国的问题最终

百家争鸣 百花齐放——聋盲 2006

吴伟海报设计作品《真善美》《三峡 178M》
入选第六届宁波国际平面设计双年展在宁波博物馆展出

吴伟作品《不春不夏不秋不冬》（右）与刘小康先生的作品在关山月美术馆共同展出

主要还是得靠中国设计师自己解决。至于劣势，吴伟表示，一则社会及产业本身对设计的价值认知和重视程度远远不够，二则目前设计专业工种相对单一，设计从业人员的专业度和职业性普遍不高，缺乏系统创新能力。吴伟说这也是他一直自我警醒的。行业同质化严重，具有核心竞争力的专业机构太少。核心问题还是无数的个体觉醒程度不够，个性不够多元，社会现在所处的初期阶段和目前国内设计教育的整体僵化极大制约了前者的可能。

足够诚意或非常创意

作为一个已经具有相当名气与成绩的80后年轻设计师，吴伟同现在设计院校学习的90后大学生应该会有更多的话题和更贴近的感受。吴伟建议大家要大胆去爱，大量阅读，学会做一个有温度的、人格独立的、真诚的人，做最好的自己而不是别人的山寨。无论你在什么学校哪个城市，既然选择了设计，就必须要非常投入。仰望星空，脚踏实地。尽可能早些了解设计这个行业，了解设计师的工作，激发自己的兴趣真正找到自己所爱。毕业后，先能找个养活自己的工作。随时积累，选择与取舍，准备与等待，先存活才有实现梦想的可能。

吴伟说，当下国内大学的环境，很容易让学生惯性迷失自我以至于放弃自我，很多学生既没追求也没个性，基于自己的不主动不努力，很轻易就会说："我不喜欢设计，也不适合做设计，我很迷茫"。这是非常幼稚也是非常可怕的一个现象。

作为一个公司管理人员，吴伟对设计人才的要求也有一定的代表性。他说，关于招聘自己经常讲一句话：要么足够有诚意，要么非常有创意，当然，若能兼具是为上品。作为刚入职的员工，有一个认识非常核心：不要只想着索取，你在公司存在的核心理由是什么，你的真正价值到底体现在哪儿，并不是你做了努力了就完事，关键是做对了多少，哪些事实有用。这些在学校可能学不到，但一定要认识到。

以归零的心态学习和体验

平日除了创作和工作，吴伟的业余休闲生活也很丰富，吴伟说阅读和写作占据了工作之外的大量时间，不光设计、历史、财经、哲学、创新、管理、文化、艺术、时尚、生活方式等方面的书和杂志吴伟都有着浓烈的兴趣。听讲座及学术论坛，也是他比较热衷的一种学习方式。甚至逛街，逛旧货市场、博物馆、美术馆，看展览演出等也让吴伟很是热衷，吴伟说在这点儿上北京无疑占有极大的天然优势。

可能是因为关注禅宗，近两年吴伟对禅寺非常感兴趣，他有5年内走遍亚洲最美的古老寺院的计划。不那么忙时，吴伟喜欢睡懒觉，睡到自然醒还要再赖一下床。可能是多年的习惯，起床之前的那一小段时间吴伟思维非常活跃，很多事情仿佛会自

不春不夏不秋不冬　2011

三十前三十后　2010

装置作品：《无二》，靳埭强七十丰年展获邀创
作主题作品，为靳叔七十岁大寿量身创作

无二 2012

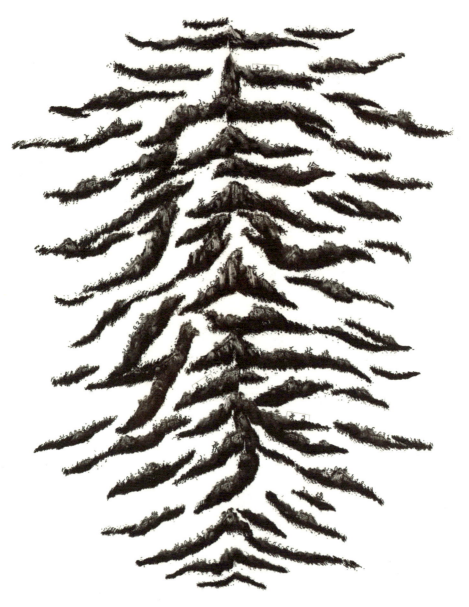

设计理念

项目名称　　　　　　虎纹　　　　　　老虎编号　　　　　　雪地　　　　　　中国山水

虎缘——世界十大濒危物种之东北虎
主题摄影展视觉系统设计之一

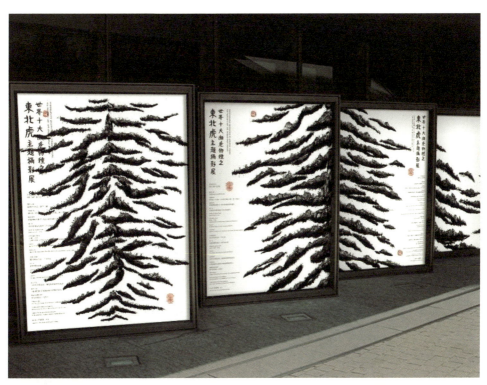
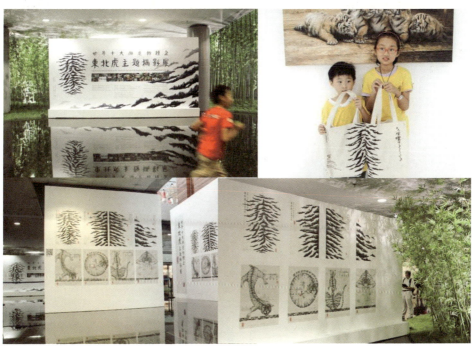

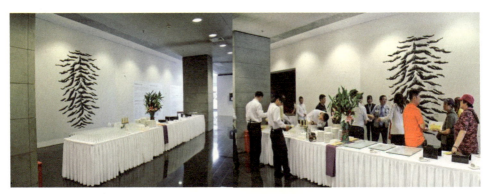

虎缘——世界十大濒危物种之东北虎
主题摄影展视觉系统设计之二

动整理过滤,以至发生化学反应,吴伟称之为"脑稿"。

除了禅修,吴伟最近还开始学习高尔夫。吴伟说了解后才发现高尔夫是一项非常难、非常严谨的运动,讲究也特别多。从精髓上比较,其实和设计工作本身有非常多的相通之处。由内及外、形而上与形而下兼具,既要有想象力更需要精准的掌控力,系统性强又充满变化,当然还有优雅。吴伟说自己很快就爱上了高尔夫运动,并请了好朋友当教练,并决定从一开始就系统学习。吴伟说自己几乎从未系统完整地学过一样事情,包括设计,更多的也是在实战中总结结合理论的研究,充满片段性和局限性。"以归零开放的心态学习和体验,持续随时更新自己而不迷失自我。"这是吴伟的工作态度,也是他的生活宣言。

在采访的最后,我们照例请吴伟对自己做个评价。吴伟笑着说这个问题似乎是所有问题里最难回答的。他说自己经常会想诸如我是谁、世界有我和没我的区别到底是什么之类的问题。每当此时,无知、肤浅、浮躁、单薄,这几个词便会在脑海闪现。吴伟的个人博客上一直有一句介绍:设计师的多样可能,他说这应该算是他的追求

也可算是他的现状吧。

吴伟对设计的热爱之情浓烈又别致,他说设计即是修行。这些年来设计几乎完全重塑了他,是设计把一个无知的、肤浅的、粗陋的、浮躁的、虚荣的、混沌的、苍白的、自大的,甚至可有可无的他,一刀一锤地逐渐雕刻成那个真实的、鲜活的、通达的、生活的、优雅的、受人尊敬的、有价值的、有存在感的、学会仰望星空的、懂得聆听自己心声的、有怜爱之心的、感恩的、独立的、活在当下的、理想中更好的自己。"很庆幸我选择了设计,因为热爱设计我几乎完全可以按照自己内心的声音做我喜欢的事情",吴伟说这句话时特别的真诚。

向帆

看见看不见

清华大学美术学院副教授
麻省理工新媒体行动实验室高级研究员
曾留学于日本多摩美术大学、麻省艺术学院
专注于数据视觉化和公共信息图形设计领域
主要研究方向为空间导向标识设计、动态媒体设计及数据视觉化设计、移动软件设计
2008年获得日本SDA优秀赏
2011年获得AIGA NewVoice奖
2012年设计研究论文《热带雨林森林数据视觉化》发表于美国电气和电子工程协会（IEEE）

从视觉传达设计、环境图形到动态媒体

向帆现在是清华大学美术学院年轻有为的副教授,研究方向为新媒体设计教育方法、交互的信息表现设计。在过去的设计实践、学习、研究和教学中,向帆历经了"视觉传达设计——环境图形——动态媒体"的专业研究领域转换。向帆最早在中国学平面设计,然后到了日本,学习导向标识设计,就是研究视觉元素如何从平面走向空间;又过了十年,她辗转去了美国,学习视觉设计如何从物理空间走向虚拟空间。向帆说自己做的这些设计,叫"信息视觉化",目前这个领域在日本和美国也是热门而新兴的专业设计方向,比如美国刚刚做了一部电影,叫《染色体》,可以让观众在自己的染色体里面旅游一遍。

向帆最近的工作很多,其中就有一项在广州美术学院创建"视觉信息设计专业"的事情,做教育是向帆的本职工作,她义不容辞,也极有兴趣。另外,向帆还热心公益事业和社会发展,她正在构建公益事业应用软件设计团队,参与"公益传播和科技:新媒体人文论坛"等,向帆说做这些事情是希望能从科技、社会及用户等多个角度表达自己对"设计参与社会发展"的思考,寻求设计如何诱发、扩展和深化人与社会、自然的关系,设计如何扩展、融合、发扬新旧技术潜在的可能性的答案。

向帆最近参加了麻省理工学院(MIT)在中山大学展开的"公益传播与公益:新媒体人文论坛"。在这场论坛上,MIT比较媒体系教授王瑾就论坛主旨提到:我们希望新媒体技术和移动学习不仅给观众带来利用价值,同时也带来享受和创造。唯有敞开学科大门,促进人文和科技在实践中相交流,以人文视野引导科研走向、以科技思维丰富学人之前瞻力,才能催生国内公益科技的发展。这一席话给了向帆很大的触动,她说作为设计师,她一直在思考"设计应该如何参与社会发展"。在之前,她也参与了MIT新媒体行动实验室"中国公益2.0"项目中公益地图的设计,通过建立公益2.0这个平台,为需求资金和支持的NGO和想要投放资金的企业牵线搭桥,进行彼此间资源的有效搭配。

其实,向帆一直在探索设计如何介入到社会各个领域当中,通过与不同领域的专家合作,产生创作的火花这样的课题。向帆认为,设计正是在每一次与不同人的互动中得到进化。在"公益传播与公益:新媒体人文论坛"上,向帆给大家展示了自己的设计作品——《森林数据可视化》,并与大家展开了围绕"数据挖掘与叙事"的讨论。《森林数据可视化》是一个同哈佛大学研究森林的科学家合作的数据可视化作品,在这一过程中,由于视觉化的角度不一样,每个数据我们看到的方面是不同的,因此产生很多误解。视觉化有可能隐藏着我们看不到的秘密,该如何选择视觉

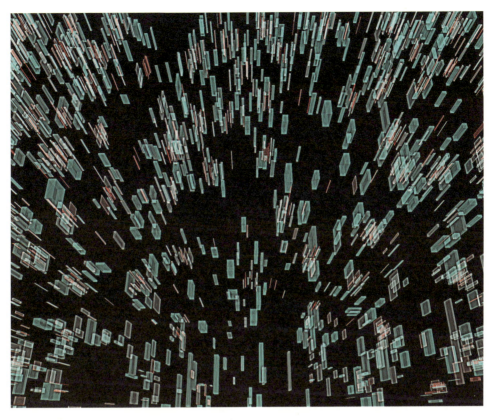

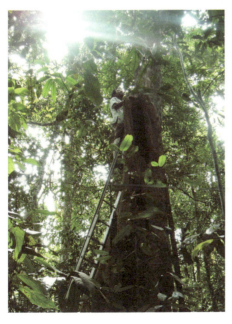

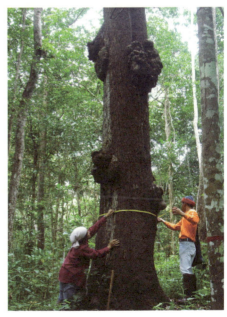

《热带雨林数据视觉化设计》系列1——阳光与树木成长的关系

热带雨林数据视觉化设计中的数据实地收集现场

元素来讲故事，是一个值得思考的问题。向帆希望能给每一个人数据化的工具，让每个用户都能用自己的方式去呈现所看见的，让每个人成为自己数据的专家。

向帆的设计观

向帆在做着设计界时髦的"跨界"的事情，但对于跨界的界定，她却不以为然。她说："我自己都不知道界在哪里，什么算跨界？什么不算。如果真的因为我与科学家合作而被认为是跨界的话，我觉得这也是一种无意识的跨界。因为设计师不可能为自己本身而设计，我们会为很多不同的客户服务，这些设计过程就是和不同领域的知识、专家交汇，具有广泛的协作能力是必需的。"

向帆的很多设计都同当代科技紧密相关，所以对于设计中艺术与技术的关系问题，她有自己独特的见解。她认为，设计是艺术与技术的结晶。设计师天生就是科技创新的追随者，自觉保持对新科技的敏锐关注、满怀好奇心是设计研究的动力。而面对不断发展的新科技，向帆的思考则更为宽泛，她说自己会考虑许多的问题，诸如它究竟能做什么？还有什么尚未意识到的可能？对于人类生活来说它意味什么？技术所带来的正负反应？这项技术的局限何在？等等。

有人说这是一个技术变革的时代——由模拟技术转向数字技术，但向帆认为，当我们反思今日生活，开灯关灯、点火煮饭、方向盘左转右转、开门关门，甚至就是在这个"准模拟技术"的年代，我们都没有离开过基础的物理技术，更不可能生活在一个纯数字的环境。因此，向帆说自己相信：未来只是旧技术与新技术的合流，无论物理、模拟或者数字技术，最终合流出一条更加宽广的创新之道。

视觉设计、导向设计、界面设计、产品设计、交互设计、参与设计都是向帆目前和曾经设计研究、教学和实践中所涉及的领域，它们彼此渗透、彼此关联，都是与人交流的媒体。所以，向帆坚信，媒体设计是一个跨界合作的领域，它要求设计师要与建筑、环境、工程、科学、计算机、传媒等知识专家通力合作。正因为此，向帆才说自己不得不努力不停歇地学习诸如计算机编程、心理学、统计学及方法论等多方面的相关知识。

信息设计是当下设计领域最火热的关键词之一，但向帆却并不觉得自己有多么新锐，她说这一切只是因为自己做的有些设计在国内还比较少。向帆说："真要说什么是我心目中的'新锐'的话，技术肯定不是评定标准，而是其批判性，它提出了什么让我们从司空见惯中猛醒的内容，这算'新锐'"。而对于创新，向帆坦言这是她挺厌烦的一个单词，因为她在美国的老师，简·库巴谢维奇（Jan Kubasiewicz），就曾在新媒介设计批评中反复强调，新媒体只有向旧媒体学习和借鉴才可能真正具有

1|2

1.Screen Printing of User Manipulation
《热带雨林数据视觉化设计》系列3——可以操作的视觉化过程

2.Visualization:Location+Light+Density+growth+duration
《热带雨林数据视觉化》森林中的每棵树，以及每棵树的季节性生长幅度

力量。因此倾向新媒介并不意味着时尚，使用旧媒体也并不过时，设计的终极目标还是人与物、人与人之间的体验关系。向帆认为，移动互联网让我们获得了更多合作、分享和参与的可能，然而，可以在数字世界相遇的人们仿佛更加珍惜在物理世界相逢的生动体验。

那么数字媒体的新路何在？当我们举目眺望，前无古人；当我们转身回望，物理世界恰是数字媒介挖掘探索的宝藏：这里住着生动的人，存在着千丝万缕的关系，人和机器一直保持着紧密的关系。对此，向帆尝试从"模拟／数字／物理"等多个"旧媒介"出发，探索数字媒体的价值、可能，展开一系列的研究和实践计划。

向帆很喜欢本·弗莱（Ben Fry）的一个作品《追踪进化论》，他用动态的方式去重现达尔文的《进化论》，Ben 分别用 6 种颜色标明六个版本中被修改的内容。这个作品，让我们可以清楚地看到在一段时间内，人思维的演变过程。对于达尔文来说，他当然清楚这六次改版的过程，Ben Fry 重构了这个过程，让我们从宏观的层面上欣赏这一段时间的风景，让用户可以随着时间的推移看到每一次书被修订的过程。向帆认为，数据视觉化不仅仅是帮助把看不见的信息转化为看得见，它也赋予一种能力，使抽象的东西具体化，让人可以更容易地理解数据。

另一个向帆很推崇的作品是兄妹（Brothers

春节联欢晚会重构（2009）

春节联欢晚会重构（2009）

"春晚重构"，将 CCTV 春晚节目视频从时间维度中抽离，重新构建成二维画面，从节奏、密度、色相等元素视觉化春晚的结构，解码出看不见的春晚风景。

四年春晚的对比，更让我们在另一个年度的时间纬度中阅读出春晚的变化趋势。

此作品运用 Open CV 和 Processing 编程语言。入选 2010 美国平面设计师协会（AIGA）Boston "New voice, Unique Visions" 展。

and Sisters）的《街道博物馆》。这也是一个展现数据可视化的很好的例子，这件作品向我们展现了作为一个应用程序如何利用今天的科技和数据可视化作为一个通讯工具。它本质意义上是一个手机应用，旨在为用户提供一个窗口，进入像伦敦这样的城市。把地理位置的数据与历史照片的数据连接，我们可以通过相机的取景窗口看到历史上同一个位置上的纽约街景与今天的相重合。这个作品让用户了解多年以来所发生的各种变化。数据可视化作为一种设计工具和方法开始影响我们的日常生活。

布伦丹道斯（Brendan Dawes）的《Cinema Redux》也给了向帆很大的启发，这个作品在 2008 年被纽约当代艺术博物馆永久收藏，它用平面的方法去重构影片，每一行代表一分钟的电影时间，由 60 帧截图组成，每一秒为一帧。他的作品给向帆提供了一个全新的视角去观察视频流。

民族性是传承的过程

说到向帆推崇的艺术家，她说起自己曾经关注一个现代艺术家——野口勇。向帆寻遍网络上所有日文和英文的资料，慢慢梳理和阅读出这个艺术家的人生经纬，深深迷醉其中。野口勇的一生大部分都在东西方之间游走，游走不新鲜，关键是他每次游走都带来创作的新方向，这是向帆最羡慕和感觉神奇的部分。第一次巴黎游学，使他对石材的处理手法更有心得；山梨县之行，诞生了著名的纸灯笼；京都之行，诞生了雕塑庭院。野口勇是美籍的日美混血，向帆说其基因仿佛决定了其艺术风格——在现代审美之下的东西艺术交融。向帆喜欢野口勇的作品，基于对材料和工艺的理解，现代的审美，他极度聪明地阐释了"禅"的终极境界，诗意！这样一个涉猎不同艺术领域、拥有东西方文化背景的艺术家，留在世界上旅行足迹远远多于他的作品。野口勇的一生都是游走状态的。他在不同的地区生活、学习、创作，幼年在日本，青年在美国和法国，后半生穿梭于美、法、英、日、中等国家，在四十八

太极之迹

Tai-chi Motion
陈氏太极动态追踪 太极之迹

太极之迹，由陈氏太极动态追踪而来的数字水墨。
追踪太极之迹，动静挪移之间绘丹青。通过陈式太极拳的手足位置追踪，看见那些流转的气，那些凝沉的神韵。

《手机软件通讯录》中显现的个人社交数据视觉化

岁之前一直处于不稳定的居住状态。

向帆说，野口勇的游走经历，其实就是他个人创作的历程。我们可以简单地从他的个人创作年表中看到旅行对他创作所产生的重要影响。游走行为本质是探索，比日常生活更具欲求和敏感的探索。这种探索首先是天生好奇心的满足，也是知识信息层面的获得，更是稳定状态所积聚的压力释放。人在游走的状态之中，可以忘却现实生活的种种压力，集中面对新鲜的环境。由野口勇的经历也触发了向帆对于民族与世界，现代与传统的深深思考。向帆觉得民族性是根植于每个人的基因里面的，食品、家庭教育、父母等等，这是一个传承的过程。一个在中国长大的孩子，即便他对自己的国家、文化没有非常深层次的了解，但最起码会形成天然的认知。对于外国的文化，向帆从来都认为如果要深入了解，去学习，就必须生活在那个地方，懂得他们的语言，才能够真正体验到另一个国度的传统文化。就设计来说，向帆认为，多年来我们的设计师所看的设计杂志和书籍都是大量的无字图书，我们拿来看看很快变变就能做个什么设计出来，但是我们其实根本不知道为什么老外那么做。因此，向帆认为要解决"民族与世界"的关系这些课题，首先是要多看些有文字的书，理解外国设计的文脉关系，才能有根本刺激——"我们应该怎么做"，而不是图形抄袭。

谈到中国当代设计现状，向帆认为现在是一个信息时代，在信息时代，设计最重要的就是如何准确快速地传递信息。现在这个社会，信息泛滥、虚假、泄漏，很多人都受此困扰，怎样才能让人们获得必要和需要的信息，这里面就有很多设计和表达的机会。中国南方是全球生产电子产品的基地，但是直到目前为止，这些企业都在生产电子产品的外壳，而现在已经是一个生产"内容"的时代了，比如苹果。所以即便是身处广州，必然也必须要为"内容"做设计，我们要为信息产业提供设计后援力量，对此我们责无旁贷。这是市场的要求，而且这个市场要求已经来了。现在已经产生了一些新的职位，比如"信息架构设计师"、"用户体验设计师"，这些职位在北京、上海已经招聘了，但是在广东还没有，我们还没准备好。

向帆说自己是设计教育者，主要业务是研究、梳理、探索和传承。向帆认为教育者的实践必须具有探索性，不能是纯粹的商业项目。商业和教育还是两个不同的领域，设计业务再成功也不能说是有学术高度，教授做生意一定是外行。

许力

设计修远，吾将上下求索

北京印刷学院设计艺术学院 教师
布拉格艺术建筑与设计学院视觉艺术硕士

设计获奖：

2012年美国洛杉矶 IDA 国际设计奖金奖
2012年比利时 Pentawards 国际包装设计奖铜奖
2011年 ICC 英国伦敦设计节国际创意奖
2011年美国 AIGA 设计奖金奖
2010年入选第11届墨西哥国际海报双年展
2010年入选香港国际海报三年展
2010年入选第22届波兰华沙国际海报双年展/波兰华沙海报博物馆
2010年入选第一届墨西哥"健康世界"国际海报展
2009年入选第三届玻利维亚国际海报双年展
2009年入选墨西哥国际 MUMEDI 海报展
2009年入选第七届斯洛伐克特纳瓦国际海报三年展
2009年入选第10届德黑兰国际海报双年展
2009年入选第三届秘鲁国际和平海报展
2009年入选第五届德兰德兰国际 Asma-ul Husna 字体海报年度展
2009年入选第17届芬兰拉赫蒂国际海报双年展
2008年入选第八届俄罗斯莫斯科金蜜蜂国际平面设计双年展
2008年入选第21届华沙国际海报双年展
2007年入选第16届芬兰拉赫蒂国际哈尔夫国际环境海报三年展
2006年入选乌克兰第六届生态海报三年展
2005年荣获第六届全国白金创意全国平面设计大赛银奖

学生、教师、设计师、策展人

许力说自己对设计的喜爱始于大学时期,大学期间他阅读了大量国内外书籍和设计杂志,同时还参加了许多比赛,获得了不少的奖项,这些经历使他的专业能力得到了很好的锻炼,对未来的发展帮助很大,但对设计有更深入的理解是在 2005 年许力自武汉江汉大学毕业之后。2005 年,到广西一所高校任教,这几年间他策划了几个设计展。教师和策划人的身份使他开始从不同的角度看待设计,从而加深了对设计的认识和理解。工作几年后,为了开阔视野,寻求自我突破,许力决定出国深造,欧洲深厚的文化底蕴和浓厚的艺术氛围深深吸引着他。许力先到了德国,后来又去了捷克求学,就读于布拉格艺术建筑与设计学院,2012 年以优异成绩毕业并获得视觉艺术硕士。

许力说,在国外求学的最大体会就是,要积极主动与他人多沟通、多交流、多学习。在国外做设计项目时,许力做得最多的就是和不同的设计公司人员、传媒人士、艺术家等进行沟通与交流,以使设计项目达到最好的效果。学习期间,他几乎跑遍了整个城市的设计和制作公司。通过交流,许力对与设计有关的各种材料、技术、文化及市场等方面知识有了更多的认识,对当地的文化也有了更深入的了解,迅速融入当地的学习和生活。

许力现在又重新回到校园,做起了北京印刷学院设计艺术学院的老师,他说教学是自己的主要工作状态。在教学期间他也从事与设计相关的策展工作,如"字·汇——中美两国字体设计展 2013","20/20 澳门字体百分百设计交流展 2014"的设计活动均为许力策划。

许力教学和策展的主要方向是平面设计。"字·汇——中美两国字体设计展 2013"是他在 2012 年开始筹划的一个项目,目的是为中美两国字体设计相互交流及学习提供一个良好的平台,增进中美两国设计师对中西方字体设计及使用的共识,推动中美两国字体文化发展。2013 年展览首先在美国弗吉尼亚州里士满市第 5 美术馆开幕展出,并在中国各大城市巡回展出,现已到达澳门。这次展览汇集了来自中美两国优秀设计师的百余幅优秀字体海报设计作品,呈现了设计师们对"文字"的思考与表达。设计师们在艺术风格和艺术语言的表达上都有着各自的实验和创新。展览中这些文化背景不同的中西方文字之间相互碰撞、交融,初步达到了预想的展览效果。许力说,今后他还将继续策划一些有意义的展览,如平面设计与其他媒介的融合,与其他国家之间的设计交流展等等,与观众共同探讨平面设计的发展和未来。

设计与生活和时代同步

设计源于生活,因此,许力觉得生活的方方面面都会启发他的设计。回首过去几

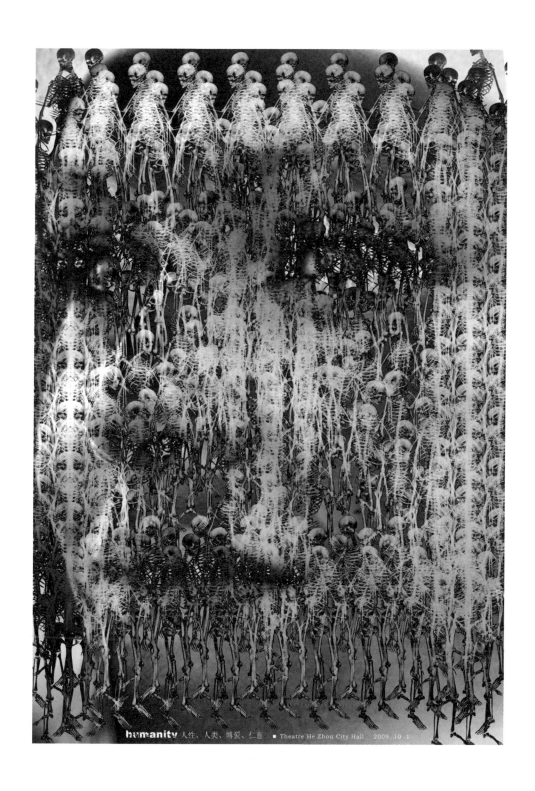

人道关怀——关注女性
入选第 22 届波兰华沙国际海报双年展

年的学习经历,许力认为对自己影响比较深的人是他的导师罗斯季斯拉夫·瓦涅克(Rostislav Vaněk)教授和兹德内克·齐格勒(Zdeněk Ziegler)先生。罗斯季斯拉夫·瓦涅克教授强调设计的前瞻性思考,他使自己对设计的前沿性探索有了强烈的兴趣。许力说,导师给自己最大的影响就是设计的延展性。瓦涅克教授曾告诉他设计要能打动人。做设计不要只看眼前,受当今的商业气息影响,流于形式,而是要看到十年、二十年之后设计的变化,在设计中加入智慧和内涵,加强设计与人之间心灵上的沟通。这深深地影响了许力,以至于现在许力做设计中时常以此为准则,且特别关注未来设计的新动向。兹德内克·齐格勒先生则主张设计时要更多地融入情感,这使许力更关注设计蕴含的情感因素,斟酌细节,以求达到用户最终的完美体验。许力说,二人严谨的治学态度,活跃的学术思想,诚恳谦和的为人,都潜移默化地影响着自己,使他受益匪浅。

在国外学习时,许力接触了大量的优秀设计作品,这其中,他最推崇捷克国家技术图书馆的视觉识别系统设计。这件作品是由捷克著名设计师彼得·巴巴克设计的。巴巴克认为国家技术图书馆是一个提供信息服务的平台,在设计中应该强调信息这一概念。因此,他打破传统思维和常规方式,运用创造性思维,通过在国家技术图书馆建筑的内外部空间标注各种技术信息符号,例如建筑的高度为21m,周长为263m,爬楼梯的速度是14.8km/h,每上一级台阶消耗3.4cal,每级台阶高度为160mm,环保袋最大承重15kg,最大容量1670cm^2,禁止吸烟的图标上加上 co_2,咖啡厅的图标加上 100-0 0C 等,让人更方便更快捷地获取信息,既满足人们潜在的内心需求,同时也体现出国家技术图书馆是一个提供技术信息服务的场所。许力认为,这种实验性的设计探索,开阔了VI设计的思路,对平面设计的发展具有重要价值和意义。

另外,对自己的作品《美中之美》,许力也毫不掩饰那份自豪和喜爱。这幅作品是许力在设计中将图形与技术相结合的一次大胆尝试。通过技术的融入,使设计出来的新图形具有时代特征,许力将其称为图形的再设计。另一作品《音乐会俱乐部》是许力受朋友之托为一个新生代俱乐部创作的一幅宣传海报。这幅作品是他对图形再设计的另一种尝试。为了体现音乐的主题,许力首先选用一种乐器作为设计的基本元素,将其复数化,组合出一个人的造型,复数化组合寓意俱乐部是众多音乐爱好者聚集在一起交流音乐的平台;组合出的人物造型虽然能体现出新生代的特点,乐器也能代表音乐,但是画面缺少旋律和节奏,没有体现出音乐的感觉;因此许力再对图形进行视觉化处理,加入不同颜色、不同大小的圆点,增加了画面的层次感和节奏感,表现出音乐丰富而美妙的感觉。许力说,

《After Victory》
荣获 LICC 英国伦敦国际创意奖

【林云笔坊毛笔·两用包装】
Chinese brush dual use packaging

林云笔坊两用毛笔包装
荣获比利时 Pentawards 国际包装设计奖铜奖

与时代同步是设计不断发展的要求。通过再设计使作品呈现出新的面貌和特征，成为具有时代感的设计作品，这是他对平面设计的创新发展做出的自我探索与尝试。

艺术创造美，技术解决问题

谈到设计中"技术"与"艺术"的关系，许力展现出一名高校教师的学识，许力说，纵观设计艺术史，我们可以了解到欧洲工业革命之后，机械产品粗糙丑陋，工厂生产出来的产品因缺乏艺术性而受到人们的批评，这也是工艺美术运动产生的直接起因。因此，设计中"技术"与"艺术"的关系是紧密联系，密不可分的。艺术决定着设计的最原始的初衷和动机，使设计具有灵魂和价值，而不是纯机械产品；反之，技术的支持使得艺术的表现成为可能，技术的不断更新也使艺术的表现形式呈现出多样性和丰富性。艺术是为了创造美，技术是为了更好地解决问题，在设计中"技术"与"艺术"是相辅相成，相互作用的。如果没有技术，设计产品就无法实现；如果没有艺术，那设计出来的就只是一件没有灵魂的物品。因此，只有技术与艺术的完美结合才能创造出优秀的设计作品。

因此，在创作过程中许力会很认真地考虑如何利用技术进行艺术表现，实现自己的设计意图。如他在设计"林云笔坊毛笔两用包装"时，就充分利用了镭射激光技术，将分布在包装盒中的品牌名称、图案、卡槽、

《安拉——神的旨意》
入选第五届德黑兰国际 Asma-ul Husna 字体海报年度展

《美中之美》
入选第11届全国美展 入围奖

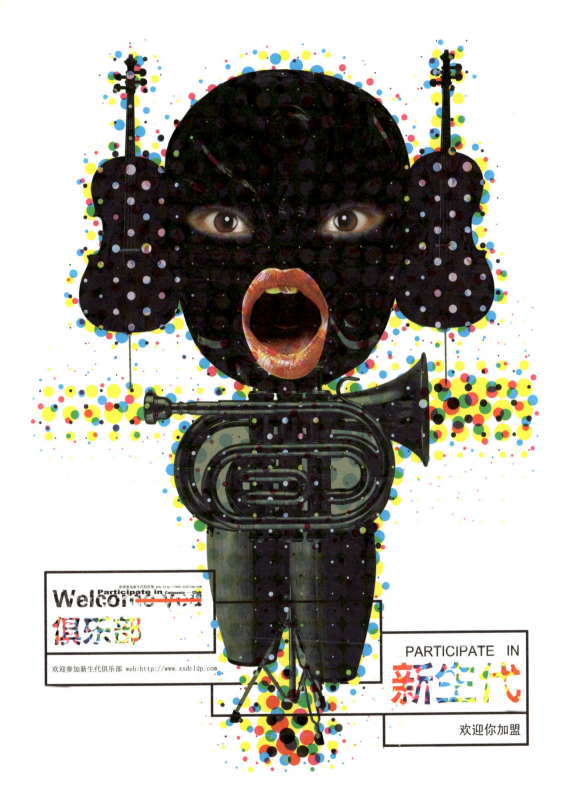

音乐会俱乐部
入选第11届墨西哥国际海报双年展、香港国际海报三年展

易撕线等都采用镭射激光技术切割出来，艺术和技术的结合在这幅作品中得到很好的体现。

新锐是挑战权威的勇气

作为80后设计师，许力认为，新锐代表着一种勇于提出新的看法、敢于挑战学术权威的精神和勇气。因此，新锐的设计作品不仅外在的形式，如图形、色彩、方法、媒介等方面都很新颖，而且更重要的是作品能传递出探索性的思想和精神。"新锐"设计作品包含着设计师自身的个性特点，它是与众不同的，别具一格的。

相比于新锐，许力觉得创新这个概念受到了更为普遍的社会研究与关注，各行各业都在谈创新。创新的本质是突破，即突破旧的思维定势，旧的常规戒律。创新活动的核心是"新"，因此没有成功的经验可借鉴，也没有有效的方法可套用，只能根据自己已有的知识经验，努力探索未知的领域，从而打开新的局面。新锐的必定是创新的，而独特、个性化的想法加以创新势必会成为新锐的设计。

作为一名在国外生活与学习多年的设计师，许力对于"民族与世界""传统与现代"的关系问题也有自己的独特见解。许力说，我们中华民族的传统文化源远流长，它所包含的文化精髓和历史韵味值得我们这些后辈不断学习和继承，这种传统文化的精髓也就是我们的国粹，将它琢磨透，那么我们的设计就会具有我们中华民族的特性，但我们是现代人，有与先前完全不同的社会、科技和生活环境，尤其是现代社会，世界成为一个整体，不管是经济、政治、文化还是环境生态，各方面都出现全球化、国际化的状态，所以，许力觉得，设计要跟着时代前进，这就要求设计师们在设计创造中将民族文化与现代国际化相结合，创造出具有民族风格的现代设计作品。所以，不仅是民族和世界、传统与现代两两之间相互学习、相辅相成，更应该是这四个方面都要互相结合、取长补短、互相融合，而不应该将彼此对立起来。

数字化背景下的平面设计

许力最近在研究数字化时代背景下平面设计的创新发展这一课题，他觉得当今世界是一个不断变化发展的世界，资源在减少，环境在改变，生活方式也在变化，新需求、新技术不断出现，平面设计正面临着前所未有的挑战。在全球化、信息化的时代背景下，平面设计需要不断创新，不断发展，以适应时代的需要。尤其是当代社会在面对环境日益恶化，污染日益严重，数字化时代来临的背景下，许力的这一课题希望通过研究"从印到不印"的转变，探讨绿色设计意识在平面设计中的运用，在绿色设计意识的指导下，尝试突破单一的图像表现形式，在材料、工艺、技术、应用等方面进行创新，使平面设计拥有更丰富的

《No Print Book》
荣获美国洛杉矶 IDA 国际设计奖金奖

表现形式和更为广阔的多元发展空间。

在这种创作和研究背景下，许力在设计创作中不断地尝试新的材料、新的技术、新的方法以及新的媒介传播方式。另外，许力也关注人与作品、作品与环境之间的关系。例如 2011 年他就尝试采用新的媒介和传播方式，创作了一幅 GIF 动态海报《After Victory》，画面中先出现的是由一个个骷髅头组成的胜利的手势，这个胜利的手势逐渐消失，留下一个个骷髅头布满整个画面，以此来表达当战争胜利的欢呼褪去后，死亡的威胁并没有消失，人们的精神创伤将持续很长时间，是难以磨灭的。5 张系列海报通过 GIF 动画结合在一起，这种动态效果使人们强烈地感受到胜利欢呼逐渐褪去的过程，很好地理解海报传达的信息。2011 年许力设计了概念书籍《No Print Book》，这是一本采用刻绘机切割和线装完成的完全脱离印刷技术的新形态书籍。学习者不仅可以通过观看的方式学习汉字，同时还可以采用触摸的方式学习汉字的书籍。这些实验性作品都是他对平面设计创新发展的一种尝试和探索。

需求决定设计

每个人都有自己的创作和思考方式，就许力来讲，他觉得自己的思考会更多跟人的需求结合起来。许力认为任何设计都是为人类服务的，不管是供人使用、欣赏，还是引导人们去思考，都是想通过设计来向人们传达各种信息，所以，他在创作作品时一般都会去思考如何让人更容易地接受他的信息，并能与他的作品进行沟通和交流。这种思考也体现在许力对跨界的认识上。跨界是近来非常热门的一个词。许力认为，跨界设计可以将不同的造型元素、文化特性巧妙地融合在一件产品当中，产生意想不到的视觉效果。跨界设计还可以使产品融合不同领域的优势，产生新的审美方式和用户体验。因此，在跨界设计中应该学会相互弥补交叉学科间的不足，取长补短，在相互碰撞与交融中产生出创意的火花！许力说自己对跨界也很关注，最近的作品也都是在尝试如何把跨界的元素融入到自己的设计中。

好的设计师是有责任感的设计师

许力不仅是优秀的设计师，也是优秀的设计批评者，他认为评价和判定一个好的设计师，首先是他的设计要有责任感。这种责任感体现在他在准备做一个新的设计项目时，不只考虑市场和效益，而是更多地考虑未来，考虑环境，考虑这个设计项目会为客户和大众带来怎样的便利和利益等。如果说一个设计师有未来潜质，许力认为他应该除了具有责任感外，还要拥有广博的知识、敏锐的洞察力，以及思考未来设计的能力。

对于他自己是否具备这样的素质和能力，他表现得极为谦虚和低调。他说他会给自

己加压力，要求自己在生活中注重积累学习，开阔自己的视野，在设计中注重创新，用心思考。

许力的社会责任感促使他对中国当代设计有自己独特的思考。许力认为，现在中国当代设计处于正在发展的状态，这在世界上既有它的一些优势，也有劣势。优势之一就是中国当代设计还处于发展中，因此，中国设计拥有更多突破的可能性，未来会有更多的发展空间和发挥余地。优势之二，中国有着悠久的历史和深厚的文化底蕴，可以为设计师提供丰富的设计灵感来源。至于劣势这个问题，那就是设计太形式化，要不就太通俗化。在设计形式上只顾借鉴国外的风格和形式，没有自己的特色和个性。通俗化就是虽然有自己本民族的传统特色，但是没有新意和新颖性！所以归根结底，问题就出在缺乏创新上！

给年轻人的建议

作为一名教师，许力对学习设计专业的大学生有着发自职业本能的期待，他说学生要有主动学习的能力，这点很重要。不管遇到什么事，这个能力都会使人们受益匪浅。其次就是要学会与人沟通，从不同的人身上吸取优点，提升自己。在设计的过程中要善于思考，不断质疑并提出问题，寻找解决问题的策略和方法。最后，要有创新精神，尤其在当今社会，设计行业绝大多数是各种学科横向交叉发展的，这就要求设计师们不仅要在本学科创新，还要提高自身多学科交叉学习的能力，设计出切合时代发展的产品，满足人们不断变化的需求！

许力大部分时间都在工作，不工作的时候，偶尔会做些打羽毛球、跑步之类的运动，还有就是看书，看各种各样的书，为自己的设计汲取营养。许力经常用屈原的那句话激励自己——"路漫漫其修远兮，吾将上下而求索"。在设计路上，许力不断告诉自己，继续努力，不断前行！保持在路上的状态，享受设计，享受生活！

彦风

永远做一名初学者

中央美术学院设计学院交互设计实验室负责人，博士
LEMONISTA／柠檬鸟互动设计顾问 创始人
中国美术家协会实验艺术委员会秘书长
中国数码专业委员会专家委员
Apple Distinguish Educator 苹果公司杰出教育工作者
深圳工业设计行业协会体验设计专业委员会 UXDC 专家委员
中国交互专业委员会 IXDC 专家委员

设计获奖：

2013 APP 作品《胤禛美人图》故宫第一个善本类 APP，获得 APPLE STORE 大图精品推荐

2012 "设计之星" 中国艺术设计学院校院长提名奖

2012 APP 作品《中国古典家具》获得德国 "Red Dot Design Award" 红点传播大奖，香港设计中心 "DFA Award" 亚洲最具影响力设计大奖，Macworld Asia 数字世界亚洲博览会大奖一等奖，2012 苹果中国 APP 应用程序开发大赛金奖，入选美国 Apple WWDC 国际会议展映

2011 APP 作品《Dragon Hunter》被评为 2011 苹果中国 APP 应用程序开发大赛最佳用户体验大奖，入选美国 WWDC 国际 APP 会议展映

2011 APP 作品《A Sunny Day》被评为 2011 苹果中国 APP 应用程序开发大赛二等奖，入选美国 WWDC 国际 APP 会议展映

2009《山山水水》一等奖，韩国仁川青年艺术展，并收藏于仁川美术馆

一波三折的专业路

彦风原本是造型专业出身,是中央工艺美术学院装饰艺术系毕业的,师从袁运甫先生。从中央工艺美院毕业后彦风四处投简历,得到的第一份工作是北京音乐厅中山音乐堂的古典音乐策划助理。其实,按彦风的话说,五线谱对他而言就是"一圈小蝌蚪"。当时面试的时候,时任音乐厅总经理的钱程老师问他,你不是学音乐的,甚至连五线谱都不懂,凭什么想要得到这份工作?彦风则回答,据说您也不是学音乐出身,而是天津美院油画系毕业的。您可以做音乐,我觉得我不一定很差。于是就凭这一句话,彦风竟然被录取了。当时彦风和西川老师、姜江老师等一起合作了"聆听经典"这一档节目,在演出界反响不错,获得了众多的好评。不过,在音乐厅的工作对彦风而言最大的受益并不是音乐,而是对舞台、对空间的认识和了解。

彦风的第二份工作是在歌华集团下的世纪坛世界艺术馆。在那里他参与做了达利展,是当时非常大型和重要的展览,也做了许多其他的策划工作。同时,他也在不断地上着新东方的各种补习班,不断地考着托福,共考了四次。目的只有一个,去美国——这是彦风当时最大的梦想。结果,申请被拒签了。无奈之下,一个偶然的机会彦风选择了英国,去了伯明翰艺术与设计学院(Birmingham Institute of Art & Design)主攻抽象艺术表现。在伯明翰期间他打工、

24 节气日历

接活,什么都做,很忙碌也很充实。从英国毕业后,彦风拿到了一个硕士学位,结果直接失业了。这一刻,他仍然没有放弃去美国的梦想,于是他继续努力申请,功夫不负有心人,终于在北京签过了。

到美国后,彦风首先在旧金山艺术大学(Academy of Art University)学习油画,但是在学习期间,他逐渐发现那里绘画的方法、教学都非常一般。他很失望,觉得在这里并不能学到自己希望学到的东西。于是彦风毅然准备退学回国。在离校的前一周,他在国际留学生办公室办理手续。工作人员说请你再考虑考虑。彦风就问,你们什么专业是最时髦的?工作人员说,是电影和数字媒体专业。电影太贵,而那时数字媒体刚刚纳入到美国的高等教育中,是初露锋芒的未来专业。彦风想自己可以试试,就把自己的绘画作品交到了数字媒体系主任的手里。没想到,一周后他被录取了。后来彦风问系主任自己从未接触过数字媒体,为什么会录取自己呢?系主任说,是相信彦风的专业背景不同,必定会给这个专业带来不同的东西。

彦风说凭借这一席话,他落入了万劫不复的境地。在数字媒体专业学习的初期,连苹果电脑都不会用的彦风,从头学起,学技术、学编程。彦风第一学期的编程课程仅仅得了个C。彦风认识到技术是自己的弱项,而艺术表现是我的强项,他必须扬

长避短,充分发挥自己的优势,区别于他人,才可出类拔萃。于是彦风朝着这个方向努力了三年。时光穿梭,毕业的时候,全班最差的他凭借苦读,以全班第一的成绩光荣毕业。从旧金山毕业回国后,彦风又兼职做过室内设计杂志的记者和编辑、今日美术馆和798画廊的艺术总监,最后留任中央美术学院。彦风说机遇是需要把握的,设计学院那时正在大力发展数字媒体专业,尤以交互和互动为重点,由于曾经丰富的学习背景,他才顺利地留在了设计学院数码媒体交互专业任教。

做设计就是讲故事

"做作品可能是我一生的专注,很难想象艺术或设计不去动手的后果。虽然我总说我还不是专门做设计的,但是这不妨碍我尽全力去做好它。"说这些话时,彦风一脸的自信。彦风的自信是有理由的,彦风的设计作品在2012年先后收获了德国红点奖、香港设计中心颁发的亚洲最具影响力铜奖、苹果APP应用金奖,今年又获得了德国设计奖。彦风说不一定专门学设计的人才会做出好的设计,有些人会把设计和艺术分得很开,而他不认为这两者的界限很清晰,反而近些年有更加模糊的趋势,这会是一个新的开始。彦风说自己受到的肯定可能源于在造型和设计双重的背景和很多行业的实践经验,更重要的是艺术,设计中点位性的把握能力。他举例说当初做《中国古典家具》App项目时,有很多人反对,认为这是文化类科普项目,只有专业人士会去下载,覆盖面极窄,而且制作成本又很高,但《中国古典家具》上线第三天,用户量突破八万,一周突破十五万下载量,苹果美国总部也给他们打电话询问。虽然作品内容仅仅是6件明式经典家具,但"榫卯炸开"的互动方式取悦了用户,因为它是家具文化中的精髓。彦风的设计将很专业领域的内容推向公共教育领域,使普通的百姓也能接受和领会。由这件设计开始,彦风的思路开始得到了业界的密切关注,等他们与故宫博物院合

超星图书馆

作《胤禛美人图》App时，在上线前就受到了苹果方面的高度关注，苹果方联合一些机构和媒体进行了发布前的预览和报道，上线第三天就有了苹果市场（Apple Store）的大图推荐，而现在这款APP已经得到亚洲五个国家的同时大图推荐。

教学之余，彦风还开设了一个叫"柠檬岛互动设计"的工作室，在业界还算比较知名。彦风做柠檬岛的初衷，是为了学生课程或其毕设的落地——也就是为设计内容寻求技术的支持。而现在这个工作室已经由初期4个人的团队，在4个月后变成了10人，最多时候是30人左右。彦风的工作室在做毕业生落地作品的同时也接一些科研项目来维持团队的运转和生存。彦风说，当时是App应用最火热的时期，也不免有些风投找过他们，但他自认为自己并不适合做公司，也不适合做商人，只希望来支持美院作为

瓷之美 Knict 互动

文科艺术院校的教学呈现，和完成一些更有意义的项目。正是这最本真的初衷，才先后诞生了屡获大奖的基于中国物质与非物质文化遗产设计的APP《中国古典家具》、APP《胤禛美人图》以及体感互动《瓷》等。

彦风的设计观

互动设计可能是所有设计类型中"艺术"与"技术"结合最为紧密的了，因此谈起二者的关系，彦风很有话说。他认为技术与艺术的关系是这个时代下设计圈内讨论最多的也是最重要的关系。这种关系对自己来说，好比是"太极"图形，一种平衡关系，黑中育白，白中育黑，你中有我，我中有你。这种平衡并不是说技术与艺术各占一半，而是要处理好其中技术和艺术的平衡点。就好比一幅抽象作品只能从一个方向看一样，同时一个好的艺术作品是看不到其中的技术，而是将技术隐含在背后。现在有很多艺术家认为技术会让艺术表现得更好，从而不加限制地使用技术，很多作品流于眼花缭乱的俗套，甚至很多作品相似或雷同。技术帮助艺术更好地表现，而不能喧宾夺主。技术是一种手段，而一个艺术家为了体现技术就用艺术来包裹，这个方向就是错误的。有时反而会因为技术使用不精、程度拿捏不准而造成艺术表现上的诸多问题。若如此，还不如直接拿笔来画，更加清晰和准确。或者说纯粹体现技术之美，不要假借艺术的名头。

清明上河图 APP

"新锐"也是互动设计的关键词之一，彦风认为，"新锐"从字面来讲，第一是很新，第二是尖锐。彦风的祖父是做版画的，他的父亲是做壁画的，而他做数字媒体。彦风认为，他们都是生活在各自的年代，用着不同的艺术内容和形式语言来表现时代，也突破着时代所给我们的桎梏，推动着时代的发展。从各自的角度来看，这都是"新锐"。相比"新锐"和"创新"，彦风认为"青年"和"年轻"也非常有意思，是一种在活力的状态下的不同表述。对于创新，彦风说它有"翻页"的效果，也许并不能改变历史，但起码改变了历史中的一个至关重要的点位。比如TED演讲过程中，一个人能把鞋带系出一百种方法，就是与众不同，就是创新，就可以来到TED讲述这个故事。就好比我们的题目"时代精神"，并不是说简单地体现了时代，而是在时代中孕育出新的信念和精神。每个人改变了一点，就是新的一个时代的任何一个开始。除了"新锐"，还有一个词也在时下的设计界颇为流行——"跨界"。对此，彦风认为不如换种叫法为"模糊"，就是说界限是模糊和不清晰的，因为一定会在里面找到天和地，代表着一种未知，有了探索的可能性。彦风认为不存在"跨"这个概念，因为"跨"就形成了此与彼的对立和对与错的是非，而艺术有时就好比感情一样，并不存在那么清晰的界限和孰是孰非的分别。

胤禛美人图 APP

对于如何看待或处理艺术和设计创作中"民族与世界""传统与现代"的关系的话题，彦风认为，"民族的就是世界的"这句通俗的话是值得思考的，不论从时间、地域或者逻辑层面上讲都需要谨慎使用，否则会有歧义。他认为，"民族"的就是民族的，如我们的传统艺术和文化，是根植于几千年的文化体系中派生和发展的，其他国家可以欣赏，但并不一定就能理解。再如国画与油画，很多人拿油画笔来画国画，美其名曰"中西合璧"，但其实说到底也还是国画，因为他的思想就是笔墨情怀，只是作画的工具换了而已。任何一个民族

胤禛美人图 APP

多少都有其自卑的地方，太想融入国际舞台，太想得到认可和接受，从而盲目追随一种所谓"国际化"的脚步。其实这点彦风认为我们应该像亚洲的很多国家来学习，他们对自己民族的文化有着很强的自信，重要的是将民族文化的精华发展和放大，立于世界民族之林，不仅仅是简单的文化符号运用。

"世界"是一个舞台，有时在这个舞台上我们也需要灵活地运用一些"国际化"的技巧和语言，使得其具有更为广阔的传播性和共鸣感，才可以为更多的人所认识和接受，从而去思考文化间的融合和差异，而"传统和现代"的概念是不断变换的、螺旋形的，现代的有一天会变成传统的，传统的有一天也会再次现代，有着时间上的线索，也有其内在的辩证关系，更多的是相对而言。

交互是一种方法论

作为一个专注于数字艺术或互动设计的艺术家，彦风会在很多人思考交互设计能为人们带来什么更好的方面的时候，反思它会为人们带来什么不好的方面。彦风认为，"交互设计"的这个名称，太过广泛而缺少针对性，"交互"涉及的知识方向也太过宽泛，如果按照这个名称，其实是无法定义其是否是一种"设计"门类的。"交互"更多的是一种方法论，所以，他倒觉得叫做"交互性思维"会更好一些。彦风举例很多城市都在倡导的"智慧化城市"或"城市2.0"等概念，这些观念期望在未来规划出一种更好的城市与人之间的新型关系，但彦风认为想象中的"智慧城市"也会引发一些问题，比如说，老年人对机器存在着一种天生的不信任感，去银行取钱，宁愿在柜台前排队几个小时，也不会在提款机前操作易用性界面。在交互带来许多好处的同时，也必然会带来问题，是一把双刃剑。应该多考虑这些问题，因为它正在当下。此外，彦风也非常关注其他学科的发展，他认为交互所涉及的专业门类非常之广，需要"搭台唱戏"来协作。而彦风在从事研究和实践的同时也从其他学科中了解到不同的思维方式，比如"交互"这个概念在电影学院或者广播学院等的系统里可能定义就不一样了。这些可以为它明确一下方向，梳理一些思路，并留下一些空间去积极问问题。

彦风说自己以前认为经验是创作的重要来源，直到看到其博士生导师谭平先生的创作过程。谭先生在创作丙烯作品的时候，每画一遍后都用颜色覆盖掉，如此循环往复十几次，最终在他认为最好的状态下完成这幅未完成的作品。由此，彦风认识到"破坏"对于"创造"的影响。"破坏"是种力量，也是种勇气，如果不去破坏，就不能打破秩序，就无法得到新的认识。就好比他在大学一年级的时候在河北固安农村下乡一年，彦风发现农民播种之前将

田地烧的一干二净，土地变成新的土壤，烧掉的灰烬也变成了给养，来年的收成就会更好。而很多艺术家和设计师并不具备这种"破坏"的勇气，他们更多的是继承，是发扬。彦风说希望更多的人意识到"破坏"的力量，因为作品要有力量！

"力量感"

彦风认为，评价一个设计师或艺术家是否优秀，所谓的"创造性"并不是什么好的标准，而是"力量感"。作品的材质、尺寸和年代等都不是最重要的，如同拿出一张扩充至满墙的油画作品，对面则是一张小小的延安木刻藏书票，这个藏书票的力量感绝对不亚于那张大的油画。彦风认为不论做艺术还是做设计，都一定要会提出问题。一个好的问题胜过一个答案或一个结论，给出结论也就代表着没有再去创造空间的可能性，而"空间"的创造对于一个艺术家或者设计师来说是非常重要的。另外，一个好的作品一定要有语境，放在一个语境下讨论，同一标准在不同的环境

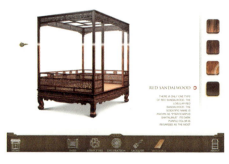

中国古典家具 APP

下有着不同的评判和价值,也有着不同的解读和意义,标准是不断变化的,因为会不断地提出新的问题。

彦风所推崇和喜欢的艺术家和设计师都有着他所谓的"力量感"。首先是他的导师谭平,彦风说自己相对了解老师的作品,而老师的作品也给了他非常多的启发和给养,自己很推崇他的思想。再如彦风的祖父、我国著名版画家彦涵先生。彦风说自己对祖父的作品也很了解,但是因为所处年代的不同,以及生活环境上的差异,使得在很多方面他并不能做到完全的了解和理解,但是作品中所透露出来的这种"力量感"却是彦风耳濡目染的。

对彦风影响比较大的艺术家首推安迪·沃霍尔(Andy Warhol)。彦风认为这种影响重要的并不是 Andy Warhol 的作品,而是他的特殊、他的不同。只学习作品本身就会变成抄袭,而抓住一个人的思想和精神是最核心的。彦风受益于 Andy Warhol 善于抓住机会,并且创造机会的精神。说到作品,彦风说自己比较欣赏那个发明"柠檬榨汁器"的家伙菲利普·斯塔克,"因为它和我的工作室名字有直接关系,不同的是它是'因',我是'果'。"彦风如此概括他与斯塔克的渊源。

观察即思考

作为一名设计教育工作者,彦风对学习设计专业的大学生充满了期待。彦风说:"对他们而言,我们曾经生活在一个没有互联网的时代,而他们生活在一个较发达的信息时代,相对于我们,他们通过现代科技更容易获取到各方面的知识,在这方面他们是我们的老师。我希望他们要活得像这个时代的年轻人,做出像这个时代的作品!其次,要尊重和热爱自己的专业,要有明确的人生观和价值观。要知道自己的特别之处,并延续它。"

彦风的期待来源于他对中国设计的期待和信心。他认为在当代设计领域,中国的优势很明显,可发展的时间短,但这也是机会,因为他还年轻,而年轻的中国艺术家或设计师,有着更多的机会去表现自己、表达自己勇气和愿望的空间,因为年轻才会有更多的可能性,彦风很希望看到更多的勇于表达自己的年轻声音。当然,彦风认为创造的同时也要摒弃一种自卑感,这种自卑感表现在不够自信或没有依据的"过度自信",缺少那种有依据的"我现在就做得非常好,总有一天全世界都会注意到"魄力,也没有因为深信自己的作品足够优秀而自岿然不动的信心。由于这种自卑感,才会有抄袭、山寨、浮夸等问题出现,但这也许是发展中的国家、发展中的艺术和设计不可避免的问题。

也许跟多年的海外留学经历有关,彦风对世界的看法总透着一股子超脱和惬意。彦风说:"观察是一种爱好,观察即在思考,

这是一个非常重要的习惯和素养。看自己，也看周围，更要看世界。用更多不同的角度来审视自己的位置。看到世界多大才能了解自己有多小，看到自己多大才能知道世界有多小。"说这些话的原因是我们想让他简单介绍下自己的业余生活，但这些话似乎让人更受用。

彦风的导师谭平先生曾对他说过一句话："你将永远是一名初学者。"彦风说自己一直用这句话来勉励自己，彦风希望自己培养出的每个学生都能成为他日后的竞争者，而他将永远都是这个时代的初学者。

赵学亦

以『万变应不变』的艺术家型设计师

毕业于荷兰乌特勒支艺术学院

毕业后留校助教负责中荷设计教育的学术交流工作,同时担任"中荷作用"项目及荷兰托尼克尼设计工作室亚洲区创意总监

曾就职荷兰市瑟尔弗瑟姆美术馆,为"荷兰平面设计百年展中国巡展"项目主管及策展人

曾在中央美术学院、南京艺术学院、广州美术学院等院校开设讲座。作品曾入选国际设计大奖、欧洲设计大奖、中国设计大奖、亚太设计年鉴等,被国内外多家美术馆收藏

175

来自荷兰的启示

赵学亦在国内接受过两年的美术基础教育,高中毕业后便赴荷兰乌特勒支艺术学院攻读平面设计专业,硕士毕业后起先留校担任了一年教职,而后从学校离开投入自由设计师的职业中去。赵学亦觉得当时刚到荷兰学习设计的自己就像是一张白纸。选择平面设计也是因为自己比较喜欢图形化的东西,对平面设计也并没有什么深刻认知。通过五年的留学才系统地建立起平面设计的专业知识。谈到荷兰设计教育的特点,赵学亦体会很深。他说荷兰的设计教育首先很强调试验性,注重研究的过程而非仅仅只是结果本身;其次,荷兰的设计教育强调学生的自我认知与挖掘,强调学生判断事物观点的独特性;再次,荷兰的设计教育强调设计的社会性,而非纯理念化,注重作品与社会的关联,最终实现设计的社会价值。

乌特勒支是荷兰风格派两位代表人物杜斯伯格、里特维尔德的故乡,在乌特勒支艺术学院求学、工作经历,尤其是在荷兰几年的设计教育很大程度上影响了赵学亦目前生活和工作的价值观。赵学亦举例说,上学的时候,老师们总会反复地询问他们是怎么看待一个事物?为什么会有这种观点?这个观点与社会环境的关联又是什么?这些训练塑造了自己认知及判断事物的独特方法,让自己在日后的工作生活中,总是能很准确地说出自己鲜明的观点和看

"化学反应"设计展策划之一

《化学反应 / LABORATORIUM》是一个展示荷兰设计院校学生和他们最喜欢的著名荷兰设计师作品的展览。海报通过"橙绿相接"的圆点构成了展览的主题字母"LABORATORIUM",同时也制造出一种"化学反应"效果。体现出学生和著名荷兰设计师之间在设计上所发生的化学反应。橙色代表荷兰著名平面设计师,绿色代表设计学院学生。

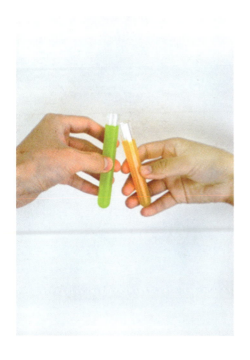

"化学反应"设计展策划之二

"化学反应"设计展策划之三

法。其次，赵学亦对每节课都需要做一个课题研究成果的展示，这一教学过程令人印象深刻。在这一过程中，大家需要通过图文、演讲等方式让其他同学了解自己的创意和研究过程，展示结束后还需要回答所有同学所提出来的严苛问题。这样的展示基本上一周要做十几次。大量的展示过程充分地锻炼出赵学亦的沟通和表达能力，在日后工作中对项目以及创意的介绍和沟通上有很大的帮助。赵学亦印象更深的是他在读研时，有一个叫 Klass 的视觉语言研究导师，他通过让大家用类比的方式将很抽象的设计概念具象化，这样的思考方式能在很大程度上推进研究的速度，而现在赵学亦在与同事或者行业外人士介绍复杂的设计概念时，也还会用这样类比的方式来沟通。

轻松惬意的自由设计师

从学校出来，赵学亦选择了做一名自由设计师。自由设计师的职业自由但不散漫，这让赵学亦有大量的时间、精力去挑选和从事自己喜欢的工作领域和内容。平日里，他偶尔会接一些自己觉得有意思的平面设计或者品牌策划项目，大部分都与文化背景相关，如美术馆、广播电台、学校，还有一些独立设计师的品牌设计。除此之外，赵学亦还会作为一名策展人，去自发策划一些设计和艺术展。近期他和几个设计师朋友在南京开了一个创意办公空间，以提供本地设计人士一同合作的办公空间，同时策划一些相关的设计讲座及沙龙活动。偶尔也会在国内一些设计院校客座组织一些设计教育讲座及工作坊。

赵学亦有自己的工作室。目前工作室主要承接的也都是他自己感兴趣的文创产业背景相关的设计项目。迄今这个年轻的工作室和设计团队参与了"荷兰平面设计百年展中国巡展"展览设计与执行；"TEDxnanjing 2013 – next"形象设计与互动策划；南京市美术馆"非理性之美"展览设计；"荷兰在线"形象设计；"RNW 荷兰国际广播电视台"台标设计；薯类轻食创意店"归薯感"与创意办公空间"精灵岛"品牌设计等多个有影响的项目。

赵学亦一直把荷兰 Kessels Kramer 设计工作室视为自己的偶像和努力方向。后者的广告创意非常棒，而且风格很鲜明，有很重的荷兰黑色幽默味道。克莱默·凯塞尔（Kessels Kramer）工作室曾经策划了"世界上最糟的旅馆"的推广，让荷兰一家破烂不堪的旅馆变成了世界上最火的旅馆。同时他们也出版一些很无厘头的刊物，比如头顶任何物品的兔子。除此之外，工作室创始人埃里克·凯塞尔（Erik Kessels）还把整个阿姆斯特丹的一座教堂改造成自己的工作室，整个空间就像是设计师的游乐园。

赵学亦说总体来看自己的生活和工作还是比较自由，也衣食无忧。工作之余还一直坚持做自发项目，因为可以通过自己搭建

TIRADE 杂志封面设计

从 1996 年 George Moormann 发行出版文学期刊《TIRADE》开始，托尼克（Thonik）便被邀请为期刊设计封面。大多情况下封面都是单纯由字体设计构成，结合每一期的特殊主题，通过调整字体设计的呈现形式，让封面和期刊的内容相互呼应。
赵学亦负责的这期是关于荷兰诗人卡雷尔·范·海特·雷韦（Karel van het Reve）和共产主义告别的。文章里同时提及了苏维埃共和国以及共产主义未来在中国的发展趋势，所以在设计封面时，他巧妙地将封面上的 T 字母和 U 字母转换成斧头和镰刀，在正中心那颗闪亮的星星的照耀下，这两个元素被迫分开，呼应了期刊的主题内容。红黄主色调来自于中国国旗的颜色，整本书就像当年毛主席语录一样，充满了共产主义色彩。

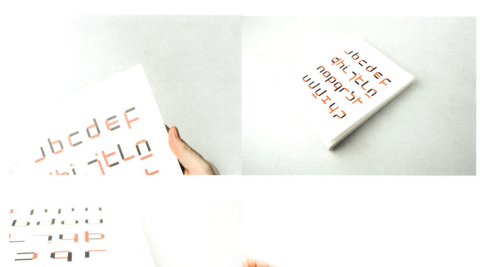

《小举措,大希望》
这是一本关于希望的书,一本为对于生活和未来处于迷惘逃避状态的当代中国青年人设计的书。这本书包括大小两册,小册子部分是作者为自己的希望做出的"小举措"。每个举措都花不到十秒的时间就能完成,而就是这些"小举措"实现了许多大希望。大册子是一本空的书,留白的用意就是希望读者能参与到"小举措,大希望"的行动中。因为希望是用来实现的,而不是用来等待和屈服的。作为希望的主宰者,是时候为了自己的希望付出一些行动。哪怕是一个不足挂齿的小举措,就是因为这个不足挂齿的小举措,反而实现了你毕生的希望。

小举措,大希望

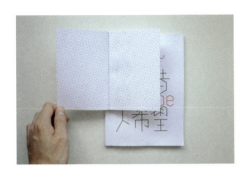

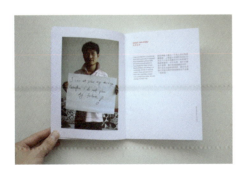

的平台和项目,联合更多志同道合的设计师朋友一起来合作一些有趣且有意义的项目。

赵学亦的设计观

设计中"技术"与"艺术"是什么样的关系?这是设计专业的老话题,对此,赵学亦认为设计中的"艺术"主要体现在设计理念的层面上,创意提炼和艺术思辨有很大的关系,而设计中的"技术"则主要体现在理念呈现及执行层面上,好的创意需要通过合适的方式来呈现。两者在设计中就是"创"和"造"的关系,"创"主导"造"的深度,"造"影响"创"的广度。

对于时髦的"新锐"一说,赵学亦则理解为新兴并且尖锐。他认为只有既能代表当下正兴起的发展趋势,又在同行中具备尖锐鲜明观点的设计作品才能称得上是新锐,新锐与设计师年龄和工作经历无关。故此,我们可以把新锐和创新之间的关系理解为:新锐的必然创新,但创新的未必新锐。对于民族与现代,赵学亦认为民族或传统是设计师对自我认知及塑造的基石,唯有把民族和传统的消化后的设计作品才能在世界高度上有立足之地,而世界层面则体现在包容与突破的平衡层面。一个好的设计作品必须既具备民族内容专业性又兼具世界沟通的包容性。

留学生经历让赵学亦拥有一种"东西结合"的特殊身份。这两种文化在他的学习、生活、

辛亥百年海报设计

从辛亥革命的"剪辫子"行为中得到灵感,利用元素替代和同构图形将"辫子"和"锁链"这两个元素进行转换。清朝人留的辫子就像是连接自己思想的锁链,一百年前的辛亥革命,我们的祖先剪去了辫子,为自由而战。一百年后的我们没有辫子再可剪了,我们需要剪掉的是束缚我们思想的锁链,让我们的身心彻底自由!海报见证了辛亥百年的历程,也是对这份革命精神的致敬!

工作中一直处于相互冲击碰撞的状态，甚至让他怀疑起自身的定位与价值。这样一直处于选择或舍弃的抗争，这也促使赵学亦开始关注传承与创新的社会话题。从对自己身份的研究开始，试图去把一些从小到大所认知的事物重新再定义。因为思考这些问题，赵学亦的设计作品大多数都以自我认知、自我处理为基础，跨文化沟通交流创作为主。他更开始积极尝试跨界设计，和不同行业，不同身份背景的人一起合作，在这些思辨和实验过程中渐渐明确自身独有的"中间人"创意思维价值。

赵学亦认为，创作从实际情况来说，应该是一个没有始末的过程。大多数时间，创作者都一直处于潜意识信息收集与过滤的过程。就个人而言，因为自身主要涉猎的是创意思维整合以及沟通传播设计领域，所以在创作初期，赵学亦会把自己关在房间，躺在床上看天花板，然后反复自问自答，把自身创作的动机和关键词记录下来，这样有助于明确创作方向。方向确定后便开始对其进行深入研究，避免最终的创作仅停留在表面上。这个阶段他会去谷歌关键词来拓展深化词义，同时收集关键词相关的图片，这样能让创意在转化成实际作品前找到最吻合理念的转化媒介，同时也能让作品既有缜密的逻辑思维，又具备感性思维的动人。最后，通过媒介的组合把创意落实呈现，并且通过最合适的沟通方式将作品理念广泛传播。

荷兰汉语学院（CCN）视觉识别体系设计

荷兰汉语学院（CCN）是荷兰最大的中文学校之一，校区坐落在乌特勒支、阿姆斯特丹及阿姆斯福特三大城市。学校以教授中文为主，宣传中国文化为辅。在视觉识别体系的设计上，创意者从中文在世界上的应用比例开始做研究，结合校名的英文缩写（CCN）设计出一个开口说中文形象的标志。通过对标志一系列图形的演变和鲜明的色彩的运用，简洁明确地将学校主张的"积极、活力、创新"的形象视觉化呈现出来。从视觉上提高了学校形象的辨识度和人们对学习中文的兴趣。

对于我们提出的"跨界设计"问题，赵学亦表示很看好，他觉得这是未来设计发展的必然趋势。赵学亦认为，互联网时代加速了信息以及科技的发展，媒体的多样性也加剧了信息的传播速率。在这样的大环境下，跨学科、跨领域、跨文化的设计必然会越发增长。赵学亦说自己的设计作品基本上都是跨界的，比如他近期发起的一个叫做"中荷作用"的文化交流项目，用荷兰的设计创意和中国的传统手艺做互换融会，从而形成真正的强强对话，双喜合作。项目邀请五位荷兰设计师和五位南京非物质文化遗产传承人共同参与，以组合配对的形式一起工作、互相学习、实验新工艺并创造新的产品。合作的手艺项目包括灯彩、绒花、云锦、空竹和剪纸，都是极具民俗特色、南京元素的传统手工艺。在交流过程中，传统与现代、东方与西方、制造与创造将会不断碰撞，激发新的火花并最终融为一体，在完成文化中和的同时，也探索传统手工艺在新时代新人群中的传承、推广与创新。

好设计师的几条标准

赵学亦说，一个好的设计应该具有鲜明的立足点、创新性、理论性、研究性、美感、功能性及沟通性，而这些也正是衡量一个设计师好坏与否的标准，所以赵学亦认为，最能展现一个设计师未来潜质的因素在于这个设计师是否具有自己鲜明的个人观点，

平面幸福——启迪人心的荷兰设计

"平面幸福"巡回展是一场全面回顾荷兰平面设计百年历史的视觉盛宴。倍感荣幸能借此机会与中国观众分享这四十余位荷兰设计师的精选作品，其中包括荷兰平面设计界代表人物的经典之作，以及二十四个以个展形式呈现的当代设计师（工作室）的杰出成就。整个展览在展示荷兰平面设计发展历程的同时，凸显出荷兰平面设计的美感与社会意义。

希望这些丰富多彩、愉悦人心的作品，能让中国观众了解荷兰设计师如何保持在玩乐的状态下进行探索与研究。这样的方式所产生的作品往往极具创造力，荷兰设计师并不局限于平面设计范畴，而是大胆涉足与挑战艺术、广告以及研究领域，从而开辟出一个无所不能的创作空间。

荷兰设计师展现出以下两个鲜明的特点：一是他们有足够的勇气去坚持自己的兴趣爱好；二是他们能够打破常规，注重设计过程而非结果。"平面幸福"巡回展创造出这个千载难逢的机会，让观众们与荷兰设计师一起在摄影、电影、书籍设计、插画、装置、交互设计等诸多领域自由而欢快地遨游与探索。

平面幸福
荷兰平面设计百年展

graphic happiness
100 Years of Dutch Graphic Design

荷兰平面设计百年展标志

展览画册设计

以及深入浅出的设计研究能力。

赵学亦最欣赏的设计师是艾瑞克·科赛尔斯（Erik Kessels），他说自己最欣赏Erik认知事物的独到视觉以及作品中幽默极致的表现形式。赵学亦自己有很多怪诞的设计理念都是受Erik影响，Erik让赵学亦觉得设计无所不能，不怕做不到就怕想不到。而赵学亦最欣赏的艺术家是夏加尔，很喜欢他作品里的浪漫纯净的想象，以及对待现实生活的纯真态度。他觉得夏加尔从另一个层面又平衡了自己作为设计师过于尖锐和苛刻的毛病，而夏加尔的作品总是提醒他应该好好去体会生活，把自己放到最微小的角落，自然而然地认识世界。

赵学亦觉得，现阶段的中国当代设计处在一种介于艺术和设计之间的模糊地带，很多时候作品还停留在形式感和表象化的层面。近几年由于网络的普及，很大部分的中国当代设计受到西方设计的影响。中国的当代设计正在寻找自身定位中，且发展速度很快，应该在五年内就能赶上世界水平，而中国当代设计的优势在于东方哲学的设计思维和禅意的美学风格，而且中国当代设计师对于符号图形的处理及精炼能力很有优势。劣势是中国当代设计师在对自身文化精髓的研究及应用上缺乏严谨的态度和方法，所以作品都比较符号化和装饰化，没有一定的深度和拓展性。与此同时，中国的应试教育思维模式导致大部分中国设计师的创作观点都比较表面官方，

荷兰平面设计百年展设计

展览设计

《新字体研究证明设计》是一本通过对著名荷兰设计师维姆·克劳威尔（Wim Crouwel）的"新字体"进行研究并且设计出来的书籍。书里总结出这套字体的设计规律，比如说，字体由90度折角、45度斜角构成，而且每个字母都有相同的宽度。通过计算和裁切，将所有的字母分别从每一页纸上裁切出来，并且用裁切出来的纸条折叠出26个字母。同时用红黑两色来强调分析字体的方法，所用的折纸方式直观地展示出字体研究的结论，同时也让这套字体又一次成了"新字体"，赋予了它人性化的一面，颠覆了它基于网格体系而设计的字体感觉。

新字体研究证明设计

没有自己鲜明的设计观点。

所以，对于正在学习设计的同学们来说，要想成为好的设计师，赵学亦认为，应首先明白设计和生活息息相关，用心去感受生活本质，把得失心放低一些。设计师是一个需要有个性及个人观点的职业，所以应更充分地认识自己，过程中目的可以模糊，但方向一定要明确。多反思、多观察自己，发现自己的兴趣爱好以及背后的原因。渐渐地建立起自己认知事物的独特视角，以及分析判断事物的处理器。这样才能找到属于自己的生活方式以及对"成功"的自我专属定义。千万别忘了，尽情高调地放大自己的"不可比性"。

艺术家型的设计师与创意人

赵学亦说，从专业角度来说，自己是一个艺术家型的设计师，因为自己的创作思维模式比较偏像一个艺术家，喜欢通过探索及思考一些关于哲学思辨、社会学和心理学的问题来作为创作源泉，但在创意呈现及落地的过程中，他又比较主张用理性逻辑的设计语言来表现，同时还比较注重作品的沟通性和传播性。总体来说，他对自己的评价是"一个爱异想天开，主张'以万变应不变'的创意整合人"。

这样一个主张"万变"的设计师与创意人，平时不工作的时候，喜欢看电影、听音乐，或者看八卦娱乐节目。最喜欢的是躺在床上摆个大字看天花板放空发呆。偶尔会去

中荷作用

国际文化交流项目"中荷作用"用荷兰的设计创意和中国的传统手艺做互换融汇，从而形成真正的强强对话、双喜合作。项目邀请五位荷兰设计师和五位南京手艺人共同参与，以组合配对的形式一起工作、互相学习、实验新工艺、创造新产品。合作的手艺主题包括：灯彩、绒花、云锦、空竹和剪纸，都是极具民俗特色、南京元素的传统手工艺。在交流过程中，传统与现代，东方与西方，制造与创造经历不断碰撞、激发新的火花、并最终融为一体。在完成文化中和的同时，探索传统手工艺在新时代、新人群中的传承、推广与创新。

动物园和植物园,"我喜欢那种能将自己置换到另外一个时空或者生活秩序的世界里,这样就可以屏蔽工作所遗留下来的惯性创意思维。"赵学亦说这话时,非常不像个职业设计师。

"中荷作用"展览海报

193